Autorin: Beatrice Maier Anner

Titel: Exlibris Sammlung der Malerin Marie Meierhofer-Lang

Editor: lulu.com

ISBN 978-1-326-75614-7

Copyright 2024

Alle Dokumente und Fotos die in diesem Buch gezeigt werden, befinden sich im Meierhofer Privatarchiv Genf.

©beatricemaieranner. Alle Rechte vorbehalten, Vervielfältigung ohne schriftliche Genehmigung des Herausgebers untersagt.

INHALTSVERZEICHNIS

	Seite
VORWORT	4
1 FAMILIEN EXLIBRIS	5
2 SAMMLUNG	31
EPILOG	48

VORWORT

Exlibris, Buchzeichen, haben eine Geschichte die viele Jahrhunderte zurückgeht; sie erlaubten den Besitzer des Buches anzugeben, oftmals zusammen mit ein paar Merkmalen welche ihn oder sie definierten.

Im Privatarchiv Meierhofer, Genf, befindet sich eine Sammlung von Exlibris aus dem frühen 20. Jahrhundert. Das ist kein Zufall, da die Malerin Marie Meierhofer-Lang, 1884-1925, zu dieser Familien gehörte; sie war nicht nur künstlerisch begabt, sondern auch wissensbegierig und belesen, d.h., von viel Büchern umgeben. Diesen Respekt und diese Liebe für Bücher hat sie an ihre Nachkommen mitgegeben: sie zierte ihre zahlreichen eigenen Bücher mit ihrem hübschen Exlibris des Bäumchens, und auch ihre drei Töchter Marie/Maiti (1909-1998), Emma/Emmeli (1911-1992) und Albertine/Tineli (1913-1934) durften ihre Bücher mit einem persönlichen, von der Mutter angefertigtem Exlibris ausstatten. (Kapitel 1).

Dazu kommt eine Sammlung von Exlibris von diversen Schweizer Künstler wie Emil Anner, Gregor Rabinovitch, Alfred Soder und andere. In diesem Buch sind diese 33 Exlibris vom Anfang des 20. Jahrhunderts wiedergegeben und kommentiert, als wertvolle Zeitzeugen einer vergangenen Epoche (Kapitel 2). Dadurch entsteht ein einzigartiger Einblick in den Stil und die Gewohnheiten vor hundert Jahren. Was für ein grosser Kontrast zu unserer jetzigen, vorwiegend digitalen, d.h. vergänglichen Kultur!

Man könnte sich fragen, ob nicht der Wert einer Sache auch in ihrer Stabilität liegt: man muss ja dafür investieren, zum Beispiel in die Qualität des Papiers und der Farben die für den Aufdruck benutzt werden, damit sie Jahrhunderte lang dauern und lesbar sind. Also liegt viel Energie, Einsatz, Sorgfalt und Zeit in solchen fast unvergänglichen Produkten.

WIDMUNG

Dieses Buch widme ich meinen Nachkommen Catherine Elisabeth Anner und Daniel Marc Anner, denn nur dank ihrer praktischen Hilfe bei der Bewahrung der Familienarchive und moralischen Unterstützung deren Übertrag in Buchform konnte dieses Buch realisiert werden.

1 FAMILIEN EXLIBRIS

Die Malerin Marie Meierhofer Lang 1884-1925

HERKUNFT

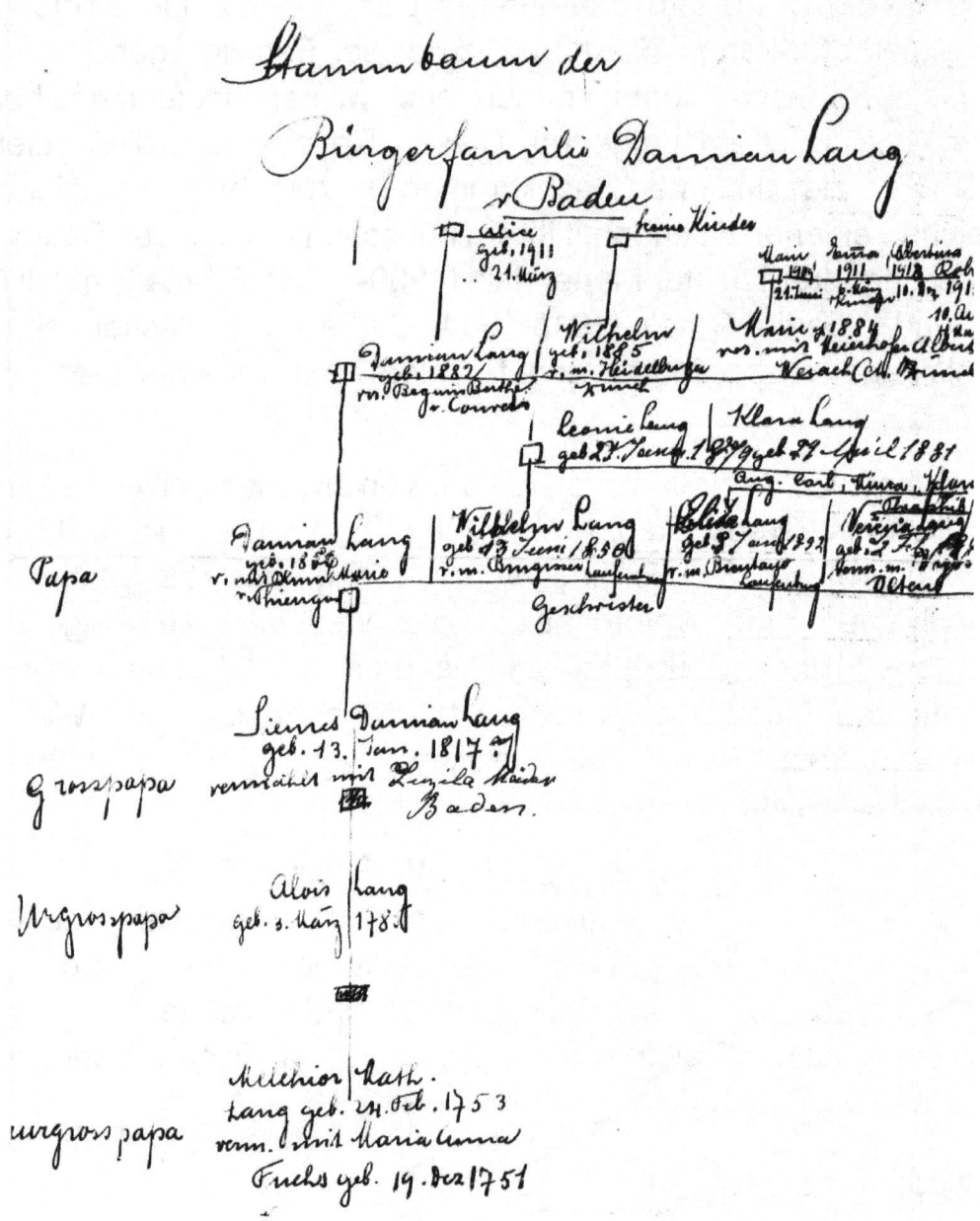

Abbildung 1. Kopie des Stammbaums der Bürgerfamilie Damian Lang, Baden, Kanton Aargau (Quelle unbekannt, von Emmi Maier-Meierhofer erhalten).

LANG WAPPEN

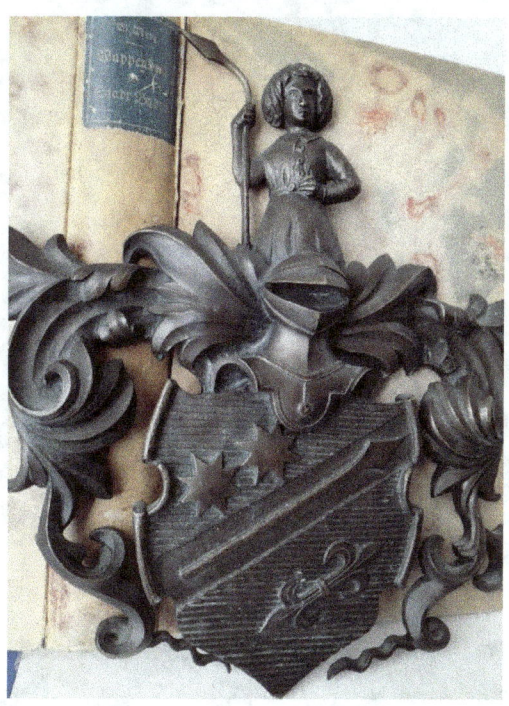

Abbildung 2. Das Lang Familienwappen, identifiziert im Wappenbuch der Stadt Baden

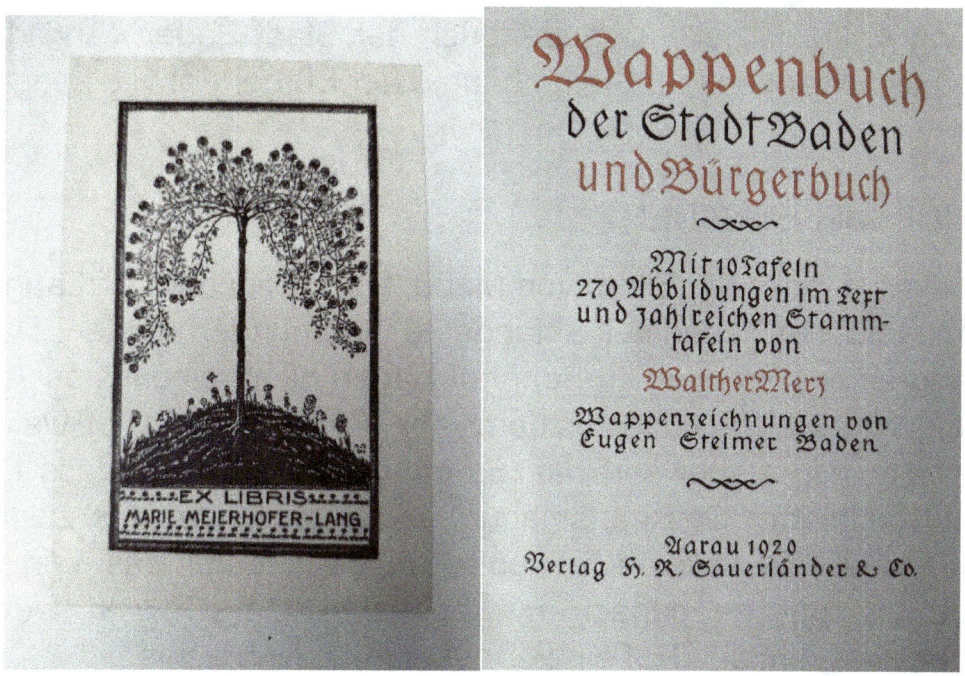

Abbildung 3. Marie Meierhofer-Lang fand in diesem Buch nicht nur das Lang Familienwappen, sondern auch Stammbäume der Familie Lang, die über hunderte von Jahren zurückgehen.

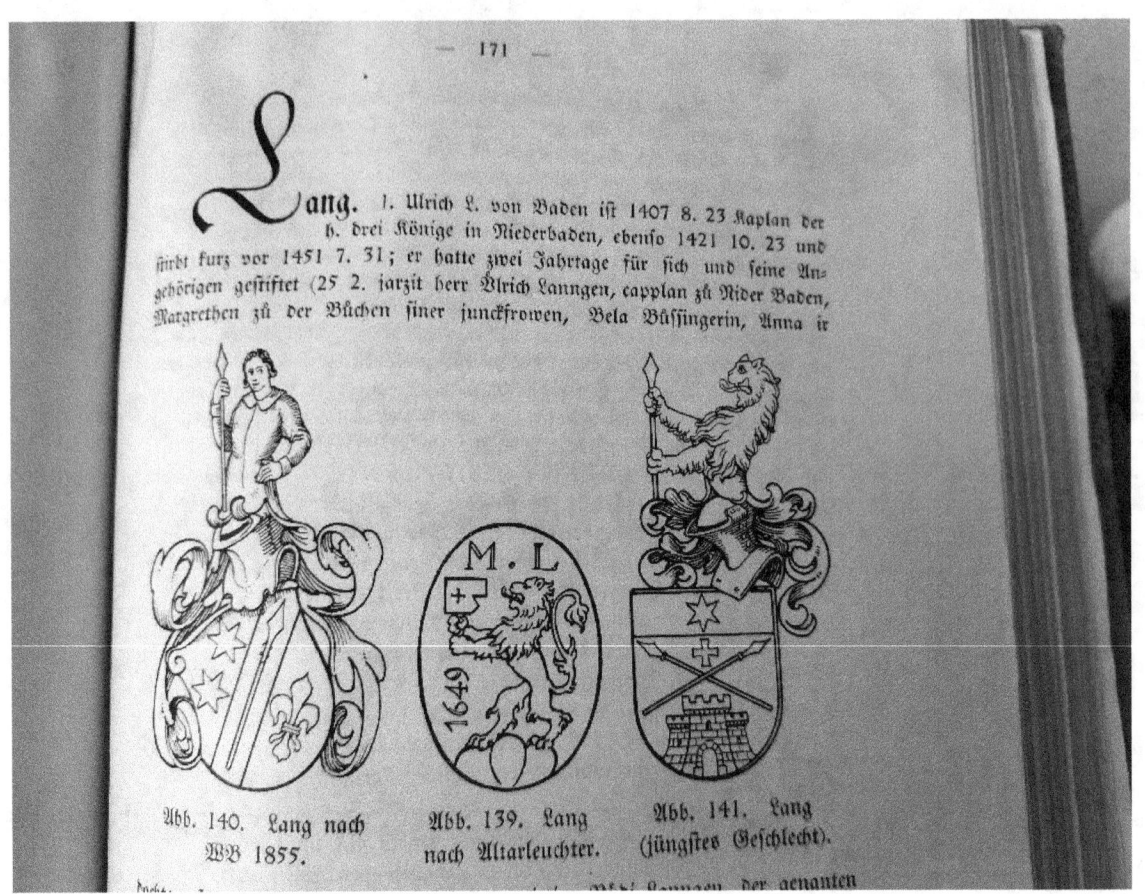

Abbildung 4. Im offiziellen Wappenbuch der Stadt Baden (Abbildung 3) befinden sich Wappen und Stammbäume der Bürger Familie Lang.

BAHNHOFBUFFET BADEN

Es ist bekannt, dass die Eltern von Marie, Damian und Maria Lang-Blum, das Bahnhofbuffet Baden seit anfangs 20. Jahrhundert führten. Dass die Gründung einer Wirtschaft im Bahnhof Baden nicht reibungslos von sich ging, zeigt eine Gerichtsakte aus dem Jahr 1898 (Abbildung 5), welche die Familie sorgfältig aufbewahrt hat. Es geht daraus hervor, dass Damian Lang ein raffinierter Geschäftsmann war, da er mindestens zweimal in Gebäude oder ein Lokal aufgekauft hat, dann dafür das Wirtepatent verlangt hat, um es danach mit beträchtlichem Gewinn weiter zu verkaufen, was ihm den Ruf eines Spekulanten einbrachte.

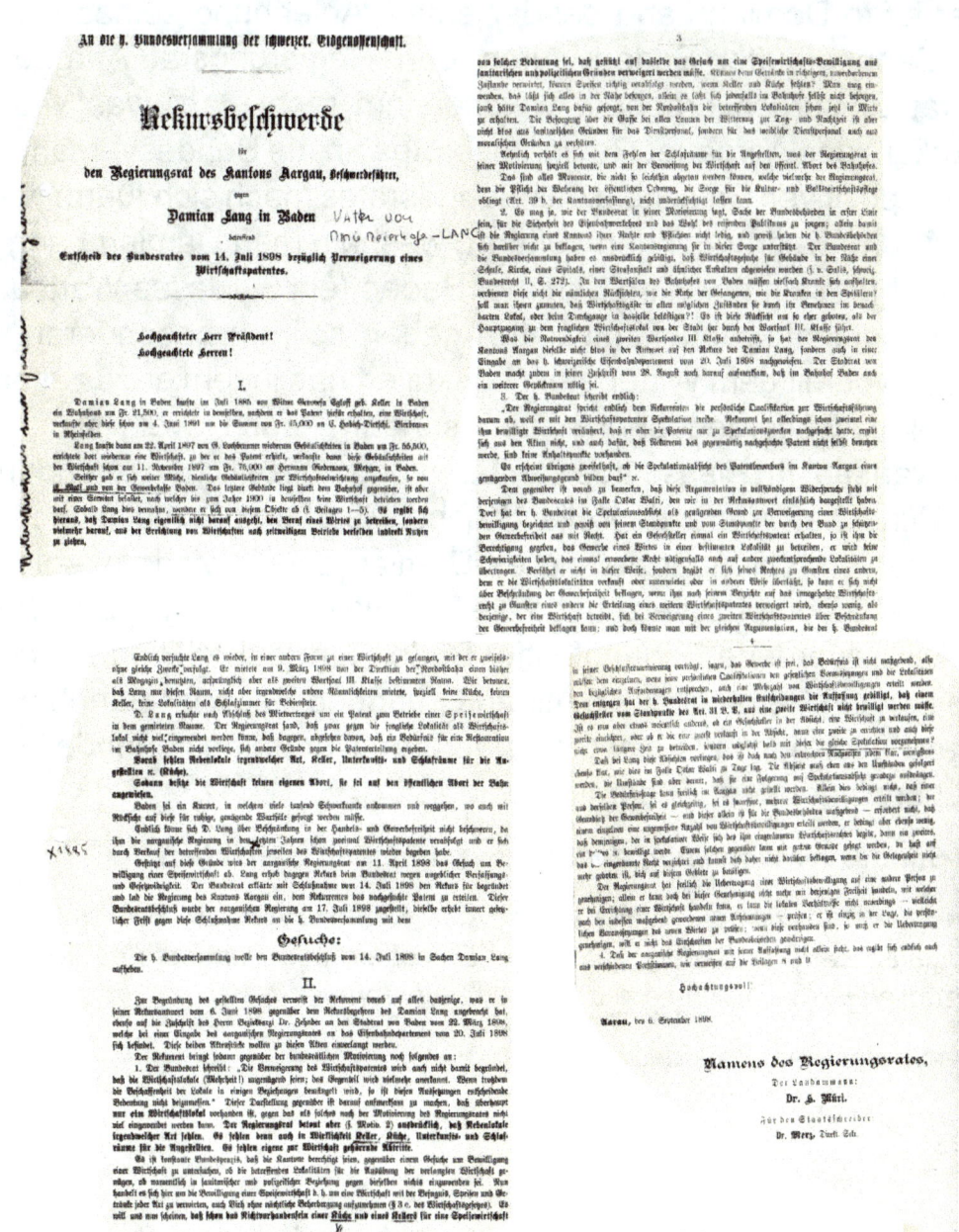

Abbildung 5. Kopie einer Gerichtsakte betreffend des Plans von Damian Lang eine Wirtschaft im Bahnhof Baden zu installieren

Der Text dieser Gerichtsakte, in altdeutscher Druckschrift geschrieben, ist unten in moderner Schrift wiedergegeben (Abbildung 6), da es sich um ein zeitgeschichtlich interessantes Dokument handelt. Vor allem die Idee des Aargauers Regierungsrates, dass eine Wirtschaft in einem Bahnhof wegen dem Getümmel störend für die Kranken sein könnte, die nach Baden zur Kur reisen, mutet heute fast komisch an, da Bahnhofbuffets geschätzte und hilfreiche Einrichtungen geworden sind. Ja, die kranken Kurgäste von Baden konnten später bei ihrer Ankunft einen stärkenden Tee mit Kuchen geniessen.

Offenbar hatte Damian Lang bei der ersten Ablehnung seines Projektes für ein Bahnhofbuffet Baden durch den Regierungsrat Aargau beim Bundesrat Einspruch erhoben, welcher ihm recht gab, was wiederum einen Rekurs des Aargauer Regierungsrates an die Bundesversammlung, gegen den positiven Entscheid des Bundesrates, nach sich führte, welcher nun detaillierte Begründungen aufführt, weshalb man Damian Lang keine Wirtepatent für sein Lokal im Bahnhof Baden (ein 3. Klasse Wartsaal den er der Nordostbahn abgekauft hatte) geben soll, im besonderen, da er nicht nur zuvor mit dem Wirtepatent spekuliert hab indem er es zusammen mit Lokalen weitergegeben hatte, sondern auch weil sich dieser Bahnhofwartsaal III. Klasse aus sanitären und polizeilichen Gründen nicht für eine Wirtschaft eigne, da Keller, Küche, Abort und Schlaflokale für das Personal fehlen. Offenbar gelang es Damian Lang trotzdem, seine Idee einer Wirtschaft durchzusetzen, da die Familie Lang-Blum später das sehr erfolgreich gewordene Bahnhofbuffet Baden führte. Die Pionierarbeit von Damian Lang in Betracht des mutigen Gründung Badener Bahnhofbuffets ist bis jetzt aber noch nie gewürdigt worden. Der untenstehende Text gibt die zu überwindenden Hindernisse wider:

«An die Bundesversammlung der schweiz. Eidgenossenschaft

Rekursbeschwerde für den Regierungsrat des Kantons Aargau, Beschwerdeführer, gegen Damian Lang in Baden, betreffend Entscheid des Bundesrates vom 14. Juli 1898 bezüglich Verweigerung eines Wirtschaftspatentes.

Hochgeachteter Herr Präsident !

Hochgeachtete Herren !

I.

Damian Lang in Baden kaufte im Juli 1885 von Witwe Genovefa Egloff geb. Keller in Baden ein Wohnhaus um Fr. 21.500, er errichtete in demselben, nachdem er das das Patent hiefür erhalten, eine Wirtschaft, verkaufte aber diese schon am 4. Juni 1891 um die Summe von Fr. 45,000 an E. Habicht-Dietschi, Bierbrauer in Rheinfelden.

Lang kaufte dann am 22. April 1897 von G. Lochbrunner wiederum Gebäuchlichkeiten in Baden um Fr. 55.500, errichtete dort wiederum eine Wirtschaft, zu der er das Patent erhielt, verkaufte dann diese Gebäulichkeiten mit der Wirtschaft schon am 11. November 1897 um Fr. 75.000 an Hermann Giedemann, Metzger, in Baden.

Seither gab er sich weiter Mühe, dienliche Gebäulichkeiten zur Wirtschaftseinrichtung anzukaufen, so von F. Wolf und von der Gewerbekasse Baden. Das letzter Gebäude liegt direkt dem Bahnhof gegenüber, ist aber mir einer Servitut belastet, nach welcher bis zum Jahre 1900 in demselben keine Wirtschaft betrieben werden dard. Spbald Lang dies vernahm, wendete er sich von diesem Objekte ab)s.

Beilagen 1-5). **Es ergibt sich hieraus, dass Damian Lang eigentlich nicht daraug ausgeht, den Beruf eines Wirtes zu betreiben, sondern vielmehr darauf, aus der Errichtung von Wirtschaften nach zeitweiligem Betriebe derselben indirekt Nutzen zu ziehen.**

Endlich versuchte Lang es wieder, in einer andern Form zu einer Wirtschaft zu gelangen, mit der er zweifelsohne gleiche Zwecke verfolgte. Er mietete am 9. März 1898 von der Direktion der Nordostbahn eine bisher als Magazin benutzten, ursprünglich aber als zweiter Wartsall III. Klasse bestimmten Raum. Wir betonen, dass Lang nur diesen Raum, nicht aber irgenwelche andere Räumlichkeiten mietete, speziell keine Küche, keinen Keller, keine Lokalitäten als Schlafzimmer für Bedienstete.

D. Lang ersuchte nach Abschluss des Mietvertrags um ein Patent zum Betriebe einer Speisewirtschaft in dem gemieteten Raum. Der Regierungsrat fand, dass zwar gegen die fragliche Lokalität als Wirtschaftslokal nicht viel eingewendet werden könne, dass dagegen, abgesehen davon, dass ein Nedürfnis für eine Restauration im Bahnhof Baden nicht vorliege, sich andere Gründe gegen die Patenterteilung ergeben.

Vorab fehlen Nebenlokale irgendwelcher Art, Keller, Unterkunfts- und Schlafräume für die Angestellten u. (Küche).

Sodann besitze die Wirtschaft keinen eigenen Abort, sie sei auf den öffentlichen Abort der Bahn angewiesen.

Baden sei ein Kurort, in welchem viele tausend Schwerkranke ankommen und weggehen, wo auch mit Rücksicht auf diese für ruhige, genügende Wartsäle gesorgt werden müsse.

Endlich könne sich D. Lang über Beschränkung in der Handels- und Gewerbefreiheit nicht beschweren, da ihm die aargauische Regierung in den letzten Jahren schon zweimal Wirtschaftspatente verabfolgt (X1885) und er sich durch Verkauf der betreffenden Wirtschaften jeweilen des Wirtschaftspatents wieder begeben habe.

Gestützt auf diese Gründe wies der aargauische Regierungsrat am 11. April 1898 das Gesuch um Bewilligung einer Speisewirtschaft ab. Lang erhob dagegen Rekurs beim Bundesrat wegen angeblicher Verfassungs- und Gesetzwidrigkeit. Der Bundesrat erklärte mit Schlussnahme vom 14. Juli 1898 den Rekurs für begründet und lud die Regierung des Kantons Aargau ein, dem Rekurrenten das nachgesuchte Patent zu erteilen. Dieser Bundesratbeschluss wurde der aargauischen Regierung am 17. Juli 1898 zugestellt, dieselbe erhebt innert gesetzlicher Frist gegen diese Schlussnahme Rekurs an die h. Bundesversammlung mit dem

Gesuche:

Die h. Bundesversammlung wolle den Bundesratbeschluss vom 14. Juli 1898 in Sachen Damian Lang aufheben.

II.

Zur Begründung des gestellten Gesuches verweist der Rekurrent vorab auf alles dasjenige, was er in seiner Rekursantwort vom 6. Juni 1898 gegenüber dem

Rekursbegehren des Damian Lang angebracht hat, ebenso auf die Zuschrift des Herrn Bezirksarzt Dr. Zehnder an den Stadtrat Baden vom 22. März 1898, welche bei einer Eingabe des aargauischen Regierungsrates an das Eisenbahndepartement vom 20. Juli 1898 sich befindet. Diese beiden Aktenstücke wollen zu diesen Akten einverlangt werden.

Der Rekurrent bringt sodann gegenüber der Bundesrätlichen Motivierung noch folgendes an:

*1. Der Bundesrat schreibt: «Die Verweigerung des Wirtschaftspatents wird auch nicht damit begründet, dass die Wirtschaftslokale (Mehrheit!) ungenügend seien; das Gengenteil wird vielmehr anerkannt. Wenn trotzdem die Beschaffenheit der Lokale in einigen Beziehungen bemängelt wird, so ist diesen Aussetzungen entscheidende Bedeutung nicht beizumessen.» Dieser Darstellung gegenüber ist darauf aufmerksam zu machen, dass überhaupt **nur ein Wirtschaftslokal** vorhanden ist, gegen das als solches nach der Motivierung des Regierungsrates nicht viel eingewendet werden kann. **Der Regierungsrat betont aber** (s. Motiv 2) **ausdrücklich, dass Nebenlokale irgendwelcher Art fehlen. Es fehlen denn auch in Wirklichkeit Keller, Küche, Unterkunfts- und Schlafräume für die Angestellten. Es fehlen eigen zur Wirtschaft gehörende Abtritte.***

*Es ist konstante Bundespraxis, dass die Kantone berechtigt seien, gegenüber einem Gesuche um Bewilligung einer Wirtschaft zu untersuchen, ob die betreffenden Lokalitäten für die Ausübung der verlangten >Wirtschaft genügen, ob namentlich in sanitaricher und polizeilicher Beziehung gegen dieselben nichts einzuwenden sei. Nun handelt es sich hier um die Bewilligung einer Speisewirtschaft d.h. um eine Wirtschaft mit der Befugnis, Speisen und Getränke aller Art zu verwirten, auch Vieh oder nächtliche Beherbungen aufzunehmen (Paragraph 3 c. des Wirtschaftgesetzes). Es will uns scheinen, **dass schon das Nichtvorhandensein einer Küche und eines Kellers für eine Speisewirtschaft von solcher Bedeutung sie, dass gestützt auf dasselbe das Gesuch um eine Speisewirtschafts-Bewilligung aus sanitärischen und polizeilichen Gründen verweigert werden müsse.** Können denn Getränke in richtigem, unverdorbenem Zustande verwirtet, können Speisen richtig verabfolgt werden, wenn Keller und Küche fehlen? Man mag einwenden, das lässt sich alles in der Nähe besorgen, allein es lässt sich jedenfalls im Bahnhof selbst nicht besorgen, sonst hätte Damian Lang dafür gesorgt, von der Nordostbahn die betreffenden Lokalitäten schon jetzt in Miete zu erhalten. Die Besorgung über die Gasse bei allen Launen der Witterung zur Tag und Nachtzeit ist aber nicht bloss aus sanitarischen Gründen für das Dienstpersonal, sondern für das weibliche Dienstpersonal auch aus moralischen Gründen zu verhüten.*

Ähnlich verhält es sich mit dem Fehlen der Schlafräume für die Angestellten, was der Regierungsrat, dem die Pflicht zur Wahrung der öffentlichen Ordnung, die Sorge für die Kultur- und Volkswirtschaftspflege obliegt (Art. 39 b der Kantonsverfassung), nicht unberücksichtigt lassen kann.

2. Es mag ja, wie der Bundesrat in seiner Motivierung sagt, Sache der Bundesbehörden in erster Linie sein, für die Sicherheit des Eisenbahnverkehrs und das Wohl des reisenden Publikums zu sorgen; allein damit ist die Regierung eines

Kantons ihrer Rechte und Pflichten nicht ledig, und gewiss haben die h. Bundesbehörden sich darüber nicht zu beklagen, wenn eine Kantonsregierung sie in dieser Sorge unterstützt. Der Bundesrat und die Bundesversammlung haben es ausdrücklich gebilligt, dass Wirtschaftsgesuche für Gebäude in der Nähe einer Schule, Kirche, eines Spitals, einer Strafanstalt und ähnlicher abgewiesen wurden (s. v. Salis, schweiz. Bundesrecht II, S. 272). In den Wartsälen des Bahnhofes von Baden müssen vielfach Kranke sich aufhalten, verdienen diese nicht di nämlichen Rücksichten, wie die Ruhe der Gefangenen, wie die Kranken in den Spitäler? Soll man ihnen zumuten, dass Wirtschaftsgäste in allen möglichen Zuständen sie durch ihr Benehmen im benachbarten Lokal, oder beim Durchgange in dasselbe belästigen? Es ist diese Rücksicht um so eher geboten, als der Hauptzugang zu dem fraglichen Wirtschaftslokal von der Stadt her durch den Wartsaal III. Klasse führt.

Was die Notwendigkeit eines zweiten Wartsaales III. Klasse anbetrifft, so hat der Regierungsrat des Kantons Aargau dieselbe nicht blos in der Antwort auf den Rekurs des Damian Lang, sondernu auch in einer Eingabe an das h. schweizerische Eisenbahndepartment vom 20. Juli 1898 nachgewiesen. Der Stadtrat von Baden macht zudem in seiner Zuschrift vom 28. August noch darauf aufmerksam, dass im Bahnhof Baden auch ein weiterer Gepäckraum nötig sei.

3, Der h. Bundesrat schreibt endlich:

«Der Regierungsrat spricht endlich dem Rekurrenten die persönliche Qualifikation zur Wirtschaftsführung darum ab, weil er mit den Wirtschaftspatenten Spekulation treibe. Rekurrent hat allerding schon zweimal eine ihm bewilligte Wirtschaft veräussert, dass er aber die Patente nur zu Spekulationszwecken nachgesucht hatte, ergibt sich aus dne Akten nicht, und auch dafür, dass Rekurrent das gegenwärtig nachgesuchte Patent nicht selbst benutzen werden sind keine Anhaltspunkte vorhanden

Es erscheint übrigens zweifelhaft, ob die Spekulationsabsicht des Patentbewerbers im Kanton Aargau einen genügenden Abweisungsgrund bilden darf».

Dem gegenüber ist vorab zu bemerken, dass diese Argumentation in vollständigem Widerspruche steht mit derjenigen des Bundesrates im Falle Oskar Walti, den wir in der Rekursantwort einlässlich dargestellt haben. Dort hat der h. Bundesrat die Spekulationsabsicht als genügenden Grund zur Verweigerung einer Wirtschaftsbewilligung bezwichnet und gewiss von seinem Standpunkte und von Standpunkte der durch den Bund zu schützenden Gewerbefreiheit aus mit Recht. Hat ein Gesuchsteller einmal ein Wirtschaftspatent erhalten, so ist ihm die Berechtigung gegeben, das Gewerbe eines Wirtes in einer bestimmten Lokalität zu betraiben, er wird keine Schwierigkeiten haben, das einmal erworbene Recht nötigenfalls auch auf andere zweckentsprechende Lokalitäten zu übertragen. Verfährt er nicht in dieser Weise, sondern begibt er sich seines Rechtes zu Gunstein eines andern, dem er die Wirtschaftslokalitäten verkauft oder untermietet oder in anderer Weise überlässt, so kann er sich nicht über Beschränkung der Gewerbefreiheit beklagen, wenn ihm nach seinem Verzichte auf das innegehabte Wirtschaftsrecht zu Gunsten eines andern die Erteilung eines weitern Wirtschaftspatent verweigert wird, ebenso wenig, als derjenige,

der eine Wirtschaft betreibt, sich bei Verweigerung eines zweiten Wirtschaftspatentes über Beschränkung der Gewerbefreiheit beklagen kann; und doch könnte man mit der gleichen Argumentation, die der h. Bundesrat in seiner Beschlussmotivierung vorträgt, sagen, das Gewerbe ist frei, das Bedürfnis ist nicht massgebend, also müssen dem einzelnen, wenn seine persönliche Qualifikationen den gewetzlichen Voraussetzungen und die Lokalitäten den bezüglichen Anforderungen entsprechen, auch eine Nehrzahl von Wirtschaftsbewilligungen erteilt werden. **Dem entgegen hat der h. Bundesrat in wiederholten Entscheidungen die Auffassung gebilligt, dass einem Gesuchsteller vom Atandpunkte des Art. 31 B.B. aus eine zweite Wirtschaft nicht bewilligt werden müsse.** *Ist es nun aber etwas wesentlich anderes, ob ein Gesuchsteller in der Absicht, eine Wirtschaft zu verkaufen, eine zweite einrichtet, oder ob er die eine zuerst verkauft in der Absicht, dann eine zweite zu errichten und auch diese nicht eine länger Zeit zu betreiben, sondern möglischst bald mit dieser die gleiche Spekulation vorzunehmen?*

Dass bei Lang diese Absichten vorliegen, das ist doch nach den erbrachten Nachweisen jedem klar, wenigstens ebenso klar, wie dies im Falle Oskar Walti zu Tage lag. Die Absicht muss eben aus den Umständen gefolgert werden, die Umstände sind aber derart, dass sie eine Folgerung auf Spekulationsabsicht geradezu aufdrängen.

Die Bedürfnisfrage kann freilich im Aargau nicht gestellt werden. Allein dies bedingt nicht, dass einer und derselben Person, sei es gleichzeitig, sei es succesive, mehrere Wirtschaftsbewilligungen erteilt werden; der Grundsatz der Gewerbefreiheit – und dieser allein ist für die Bundesbehörden massgebend – erfordert nicht, dass einem einzelnen eine ungemessene Anzahl von Wirtschaftsbewilligungen erteilt werden, er bedingt aber ebenso wenig, dass demjenigen, der in spekulativer weise sich des ihm eingeräumten Wirtschaftsrechtes begibt, damit ein zweites, ein drittes bewilligt werde. Einem solche gegenüber kam mit gutem Grunde gesagt wrden, du hast auf das Dir eingeräumte Recht verzichtet und kannst dich daher nicht darüber beklagen, wenn dir die Gelegenheit nicht merh geboten ist, dich auf diesem Gebiet zu betätigen.

Der Regierungsrat hat freilich die Übertragung einer Wirtschaftsbewilligung auf eine andere Person zu genehmigen; allein er kann doch bei dieser Genehmigung nicht mehr mit derjenigen Freiheit handeln, mit welcher er bei Errichtung einer Wirtschaft handeln kann, er kann die lokalen Verhältnisse nicht neuerdings – vielleicht nach den indessen massgebend gewordenen neuen Anschauungen – präfen; er ist einzig in der Lage, die persönlichen Voraussetzungen des neuen Wirtes zu prüfen; wenn diese vorhanden sind, so muss er die Übertragung genehmigen, will er nicht das Einschreiten der Bundesbehörden gewärtigen.

4. Dass der aargauische Regierungsrat mit seiner Auffassung nicht allein steht, das ergibt ich endlich auch aus verschiedenen Pressstimmen, wir verweisen auf die Beilagen 8 und 9.

Hochachtungsvoll!

Aarau, *den 6. September 1898*

Namens des Regierungsrates,

Der Landamman:

Dr. H. Müri

Für den Staatsschreiber:

Dr Merz, Direkt. Sekr.»

Abbildung 6. Text in moderner Druckschrift des Gerichtdokumentes von Abbildung 5.

AUSBILDUNG IN MÜNCHEN UND PARIS

Da der Traum von Damian Lang, eine Bahnhofbuffet Baden zu kreieren, Wirklichkeit geworden war, hatte dieses Familienunternehmen weitreichende Konsequenzen für Marie, da sie als Tochter im Betrieb einbezogen wurde, trotz ihrem Traum, Malerin zu werden. Immerhin durfte sie eine Kunstschule in München besuchen, aber nur für eine beschränkte Zeit[1], danach galt es wieder, im Bahnhofbuffet Hand anzulegen. Dass diese Aktivität aber auch eine gesellschaftliche Bereicherung war für Marie, zeigt sich in ihren Skizzen von bedeutenden Politikern und Unternehmer, die auf ihren Geschäftsreisen oder bei ihren Badekuren in Baden, nun gerne einen Halt im Bahnhofbuffet einlegten [2]. So lernte sie auch den Ballonpionier Eduard Schweizer alias Spelterini kenne wie ein paar Postkarten mit schönen Ballonaufnahmen an Marie bezeugen [3]

Es ist auch sehr wahrscheinlich, dass sie ihren zukünftigen Ehemann Albert Meierhofer, den Direktor der Bronzewaren AG Turgi (BAG) im Bahnhofbuffet kennen gelernt hat. Er war 2 Jahrzehnte älter als Marie, Witwer eine Sohnes Hans, geboren 1900 und von zwei Pflegekinder, Waisen aus der Verwandtschaft, Edgar und Adele Furrer.

Abbildung 7 zeigt den Stammbaum von Albert Meierhofer, aus dem Zürcher Weindorf Weiach stammend[4], so wie er von Emmi Maier-Meierhofer im Privatarchiv Meierhofer Genf abgelegt worden ist.

[1] Hüttenmoser, Marco und Kleiner, Sabine. *Ein Leben im Dienst der Kinder. Marie Meierhofer, 1909-1998.* Hier+Jetzt, Verlag für Kultur und Geschichte, Gmbh Baden, 2009. S. 17-20

[2] Idem, S. 17-20

[3] Anner, Beatrice Maier. *Die Malerin Marie Meierhofer-Lang 1884-1925.* Herausgegeben durch www.themaierannerfiles.ch, 2024.

[4] Anner, Beatrice Maier. *Die Meierhofers. Biographie einer ungewöhnlichen Familie.* Grin-Verlag München. 2023. S. 8-9

UR URGROSSVATER von Beatrice

Meierhofer Johannes geb. 30.10. 1785 gest.......
 getr. mit Anna Barbara Pfister v. Endhöri
Kinder:
Hans Jakob geb 5.12. 1814 gest. 4.12. 1889 ledig
Regula 20.11.1816
 verh. Schneider Rudolf geb.1843 in Eglisau
Verena 3. 3.1820
 verh. Vollenweider Christof geb.1857 in Kloten
Johannes 13.12.1822 16.10.1890
 verh. Grimm Anna getr.5.7.1849 von Bachs geb.13.1.1823

URGROSSVATER von Beatrice

Meierhofer Johannes geb.13.1.1822 gest.16.10.1890
 verh. Grimm Anna geb.13.1.1823 von Bachs †20.12.83
Kinder:
Hans Jakob geb. 22.10.1849 gest. siehe unten
Verena 11. 9.1850
 verh Albrecht Heinrich geb ... in Stadel getr.5.7.1881
Johannes 16.11.1851 20.7.82
 verh.Stadtmann Susanne getr.11.4.82
Hans Ulrich 9.3.1853 2.4.1934
 verh.Willi Anna Barbara v. Weiach getr. 4.7.1882
Heinrich 17.12.1854 26.12.1918
 verh.Dambach Marie v. Zurzach getr.4.8.1884
Anna 7.4.1856 18.10.1867 ledig Sohn Eduard geb.
 5.1.1896
Elisabeth 8.2.1862 3.5.1862
X Albert 10.9.1863 10.7.1931
 verh. Brodbeck Emma v.Füllinsdorf BL getr.10.10.87

Vater von ETTI

VATER von KOBI

Meierhofer Jakob geb.22.10.1849 gest.30.1.1931
 verh. Meier Sophie geb.29.4.1845 v. Weiach †23.11.1912
Kinder:
Jakob 10.10.1875 8.10.1915
 verh. Meier lina v. Kaiserstuhl getr.23.3.1915
Sophie 22.8.1876 1959
 verh.Eichenberger Emil geb..... 1884v.Beinwil
Robert 13.7.1878 22.4.1946
 verh. Muggli Marie v. Bubikon getr. 17.8.1916
Ida 8.8.1877 16.11.1918 ledig
Oskar 29.10.1879 17.4.1940
 verh.Huber Frieda geb........ von Windlach †21.6.1915
 verh.Gross Amalia geb........ v.Rietheim †........
Hulda 29.10.1879 18.4.1953
 verh. Hofmann Jakob geb.10.12.1876 v.Seen †25.12.1929
Albert 26.5.1881 9.12.1951
 verh. Grab Katharina geb.7.7.1893 v. Rothenturm †24.4.75
Amalia 20.11.1881 25.8.1882

Abbildung 7a. Meierhofer Stammbaum: Geburten 1785 - 1881

Mai 1976

Meierhofer Oskar	geb. 29.10.1879 gest. 17.4.1940
	verh. mit Huber Frieda geb. v.Windlach †21.6.15
Oskar	geb.16.9.1908
	verh. mit Gross Amalia geb.24.4.1896 v.Rietheim†
Emma	geb.22.2.1920
	verh. Suter Dominik geb......... gest.
	verh. Griesser
Jakob	geb. 8.2.1922
	verh. Huber Frieda geb........ v.Windlach
Heinrich	21. Jan. 1926
	verh. Juritsch Theresa geb...... v.Villach A.
Rosmarie	23.4.1929
	verh.Riffel Bruno
Margrit	12.7.1932
	verh.

Hofmann Jakob Ulrich geb.10.12.1876 von Seen Winterthur gest.25.12.1929
 verh. mit Meierhofer Hulda geb.21.10.1879 v.Weiach†18.4.5

Hulda Olga	7.5.1913 gest.13.2.1969
	verh. Dickenmann Martin geb.27.2.15 v.Braunau TG
	Kinder: Verena, Martin, Magda, Elisabeth, Jörg
Jakob Ulrich	10.7.1914
	verh.Zollinger Elsa geb. 11.6.1917 v.Fällanden
	Kinder:
	Daniel geb.10.3.1943 verh.Zürcher Elisabeth 24.3.47
	(Sohn Samuel 11.5.1974)
	Lienhard geb. 16.2.45 verh.Renold Silvia 14.5.45
	Katharina geb. 1.4.47 verh.Höhener Alfred 14.6.42
	(Töchter Andrea 28.4.73 Sabine 13.4.75) Michael 4.t.38
	Maja geb. 26.6.48 verh.Sulser Ulrich geb.30.11.48 Susann 5.6.
	Katrin geb.16.3.78 + Andreas 14.7.79
Max	14.10.1916 1.11.75
	verh. Gundolf Erna geb.11.4.28 v.Wörgl A
	Sohn Reinhard 25.7. 49 verl. Scherrer Lotti 17.4.51
Willi Heinrich	5.7.1924
	verh.Schwalm Margrit

Abbildung 7b. Meierhofer-Stammbaum: Geburten 1876-1924

> Johannes I 1785
> mein Urgrossvater
>
> Johannes II 1822
> mein Grossvater
>
> Albert 1863
> mein Vater
>
> Jakob 1849
> Grossvater Älteste Bruder
> von Emil meines Vaters (mein
> Onkel)
>
> Sophie 1876
> Ritter von Emil
> Silberberg
> Cousine von mir

Abbildung 8. Stammbaum von Albert Meierhofer, Weiach, handschriftliche Notiz von Emmi Maier-Meierhofer (1911-1992).

Nach der Hochzeit im Jahr 1908 wurde das Leben schwierig für die Künstlerin Marie, da sie sich um drei übernommenen Kinder kümmern musste, die fast so alt waren wie sie, und danach selbst 4 Kinder bekam: Marie 1909, Emma 1911, Albertine 1913 und Robert 1915. Zudem war ihr Ehemann Albert oft auf Geschäftsreisen, und wenn diese ausfielen, ging

er, als begeistertes Mitglied des Schweizer Alpen Clubs, liebend gerne in die Berge.[5]

Marie liess sich aber die Schwierigkeiten nicht anmerken und kümmerte sich gewissenhaft um die Kinder, das Haus mit dem grossen Garten, und um die Tiere (Hunde, Kaninchen). Erst im Jahr 1920 erlaubte sie sich eine Ausbildung als Malerin an der international bekannten Académie Colarossi in Paris[6] (Abbildung 9), wo sich Schweizer Künstler wie Albert Anker und Augusto Giacometti und Künstler aus der ganzen Welt ausgebildet hatten[7], mit der Unterstützung ihres Ehemann Albert, der ihren Aufenthalt grosszügig finanzierte, später sogar die zusätzliche Einschulung der Töchter Albertine und danach Marie in einer Privatschule in Paris.[8]

[5] Hüttenmoser, Marco und Kleiner, Sabine. *Ein Leben im Dienst der Kinder. Marie Meierhofer, 1909-1998.* Hier+Jetzt, Verlag für Kultur und Geschichte, Gmbh Baden, 2009. S. 28-35

[6] Seite „Académie Colarossi". In: Wikipedia – Die freie Enzyklopädie. Bearbeitungsstand: 7. Mai 2024, 14:49 UTC.
URL: https://de.wikipedia.org/w/index.php?title=Acad%C3%A9mie_Colarossi&oldid=244758758 (Abgerufen: 17. September 2024, 19:12 UTC)

[7] Académie Colarossi. (2024, juin 25). *Wikipédia, l'encyclopédie libre*. Page consultée le 16:20, juin 25, 2024 à partir de
http://fr.wikipedia.org/w/index.php?title=Acad%C3%A9mie_Colarossi&oldid=216255385.

[8] Anner, Beatrice Maier. *Die Malerin Marie Meierhofer-Lang* 1884-1925. Herausgegeben von themaierannerfiles.ch, 2024.

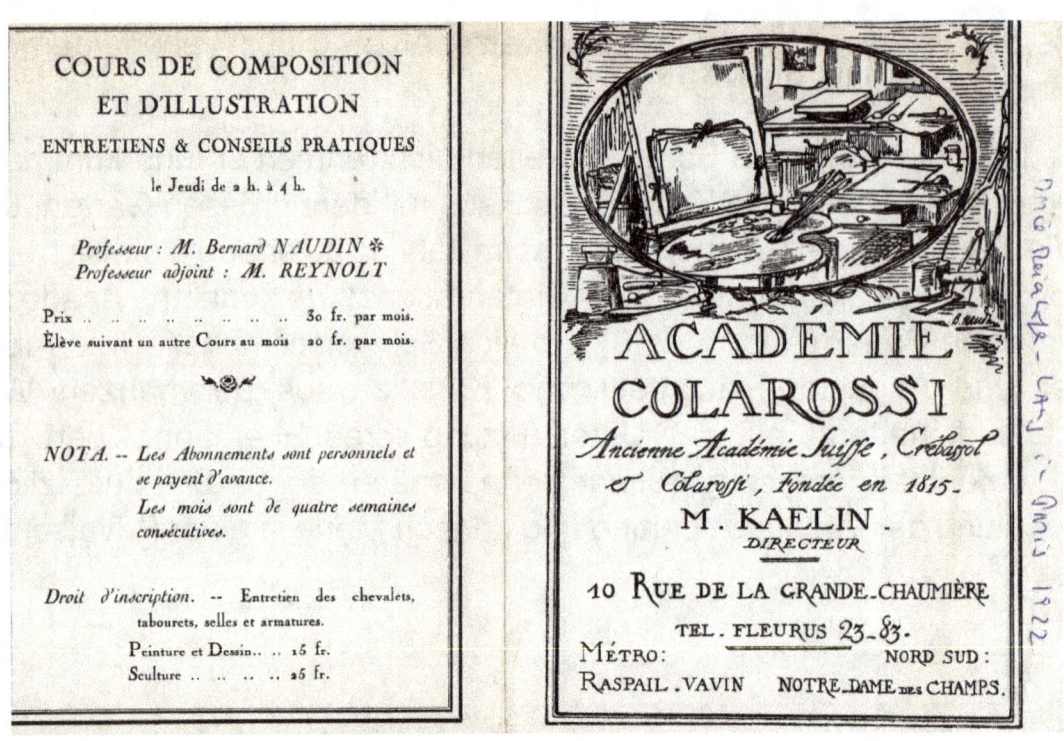

Abbildung 9a Académie Colarossi

Abbildung 9b. Académie Colarossi

Abbildung 9a und 9b. Die Kunstakademie Colarossi in Paris wo sich Marie Meierhofer-Lang im Jahr 1920/21 ausgebildet hat; danach im Jahr 1922/23 mittels Privatunterricht beim Maler Léon Eduard.

Nachdem sich hochkarätige Künstler aus der ganzen Welt an der Académie Colarossi in Paris ausgebildet haben, könnte man sich fragen, ob auch Maries Werke von guter Qualität sind. Leider sind die meisten Bilder verschenkt, oder wurden von Familienmitglieder und Bekannten ins Ausland mitgenommen, wo sie dann verloren gingen. Niemand hat ihre Bilder wirklich beachtet oder sich dafür interessiert. Vergessen wir nicht, dass die meisten Künstler Männer sind, mit ganz wenigen Ausnahmen; weibliche Künstlerinnen wurden demnach vorwiegen belächelt.

Mit viel Mühe hatte ihre Tochter Emmi Maier-Meierhofer einige ihrer Werke gerettet, die sich nun im Meierhofer Privatarchiv in Genf befinden. Zuvor wurden ein paar Bilder und Skizzen an den Verfasser der Biographie über Maries Tochter Dr med Marie Meierhofer, Dr. phil Marco Hüttenmoser[9] übergeben, welcher sie vermutlich dem Staatsarchiv Aarau anvertraut hat.

So ist die künstlerische Arbeit von Marie Meierhofer-Lang fast ganz verloren gegangen und sie selbst vergessen: ihr Name taucht nirgends auf, weder in Annalen aus dem Kanton Aargau noch in Wikipedia unter bekannten Bewohnern des Kantons Aargau, schon gar nicht zu reden von der Stadt Baden, wo es keine Inschrift am Bahnhofbuffet gibt, dass hier die Malerin Marie Meierhofer-Lang gelebt hat, oder vom Dorf Turgi, wo sie gewirkt hat, mit ihrer Kinderfasnacht und ihrem Zeichnungswettbewerb für die Aargauer Jugend. Auch das historische Lexikon der Schweiz kennt die Malerin Marie Meierhofer-Lang nicht, was nicht erstaunlich ist, da ihr Werk verloren gegangen ist. Ohne Werke, keine Künstlerin.

Bei so viel Unbekanntem betreffend der künstlerischen Begabung von Marie und der Qualität ihrer Werke, könnte man auch die psychologische Fragen stellen ob jemand, der völlig unbegabt wäre, eine solche Leidenschaft für die Kunst hervorbringen könnte. Marie hat alles dafür geopfert: viel Zeit, das Gleichgewicht ihrer Töchter die plötzlich zwischen Turgi und Paris pendeln mussten, und am Schluss auch ihr Leben auf einem Flug nach Paris. Kann jemand, der keine Begabung hat, eine solche Leidenschaft hervorbringen? Wohl kaum. Bald würden die diversen unterrichtenden Künstler in Paris Marie davon abraten sich weiter auszubilden, weiter zu malen und zu radieren, wenn sie ihre Begabung und ihre Werke schlecht beurteilt hätten. Mit missratenen Arbeiten würde sie belächelt und verspottet werden und würde dann spontan aufgeben.

[9] Hüttenmoser, Marco und Kleiner, Sabine. *Ein Leben im Dienst der Kinder. Marie Meierhofer, 1909-1998.* Hier+Jetzt, Verlag für Kultur und Geschichte, Gmbh Baden, 2009.

Das war aber in Paris nie der Fall, man schien sie zu schätzen und zu respektieren, sie machte sich Freunde in den Künstlerkreisen: ein einziger und winziger Hinweis dass Marie Meierhofer-Lang vielleicht eine ernst zu nehmende Künstlerin gewesen war.

So sind die wenigen Spuren die von Marie Meierhofer-Lang bleiben, sehr kostbar, darunter auch ein kleiner Ausschnitt aus dem Badener Tagblatt (Abbildung 10), den Emmi Maier-Meierhofer sorgfältig aufgehoben hatte.

BADENER TAGBLATT

Abbildung 10. Badener Tagblatt vom Dienstag 3. Januar 1923. Die Familie Meierhofer hat offenbar dem Badener Tagblatt einen Neujahrsgruss geschickt, der hier verdankt wird, in der Rubrik «Turgi». Der Text in moderner Schrift ist untenstehend.

«Turgi. (Korr.) Einen exquisit schönen Neujahrsgruss hat die Familie Meierhofer-Lang am Sylverstertag versandt. Es ist eine zart gehaltenen Radierung der Villa Meierhofer in ihrem hübschen Garten – ein Idyll, wie es poesievoller nicht erdacht werden könnte. Und die Erstellerin dieses Bildes? Sie darf vielleicht verraten werden: Frau Meierhofer-Lang, eine geborene Badenerin, eifrig der edlen Künste des Zeichnens und Malens beflissen. Im Hintergrund des Bildes sieht man die benachbarten

Bergeshöhen und die beiden Kirchlein von Gebenstorf, das eine protestantischem, das andere katholischem Kultus dienend.»

Die «Villa Meierhofer» war das legendäre Haus «Zum Öpfelbäumli» das von Albert Meierhofer am Anfang des 20. Jahrhunderts mit selbst ausgewähltem Rohmaterial aus naheliegenden Steinbrüchen konzipiert worden ist. und das von einem grossen Garten voller Früchte und Gemüse umgeben war[10]. Dazu gehörte ein Gartenbassin und später auch eine Blockhütte. Heute liegt das Haus am Marie-Meierhofer-Weg, zu Ehren von Tochter Dr. med. Marie Meierhofer [11]

Exlibris von Marie Meierhofer-Lang

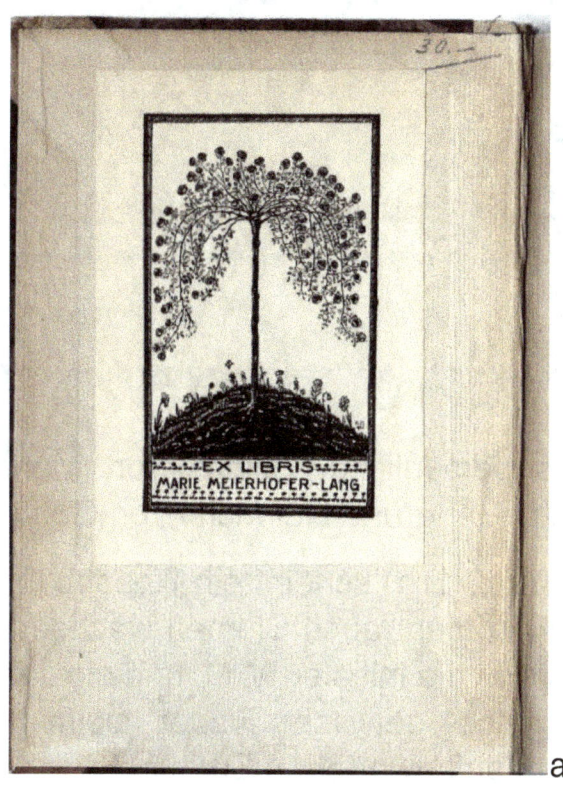

Abbildung 11a. Persönliches Exlibris von Marie Meierhofer-Lang

[10] Hüttenmoser, Marco und Kleiner, Sabine. *Ein Leben im Dienst der Kinder. Marie Meierhofer, 1909-1998.* Hier+Jetzt, Verlag für Kultur und Geschichte, Gmbh Baden, 2009.

[11] Anner, Beatrice Maier. *Die Meierhofers. Biographie einer ungewöhnlichen Familie.* Grin-Verlag München. 2023

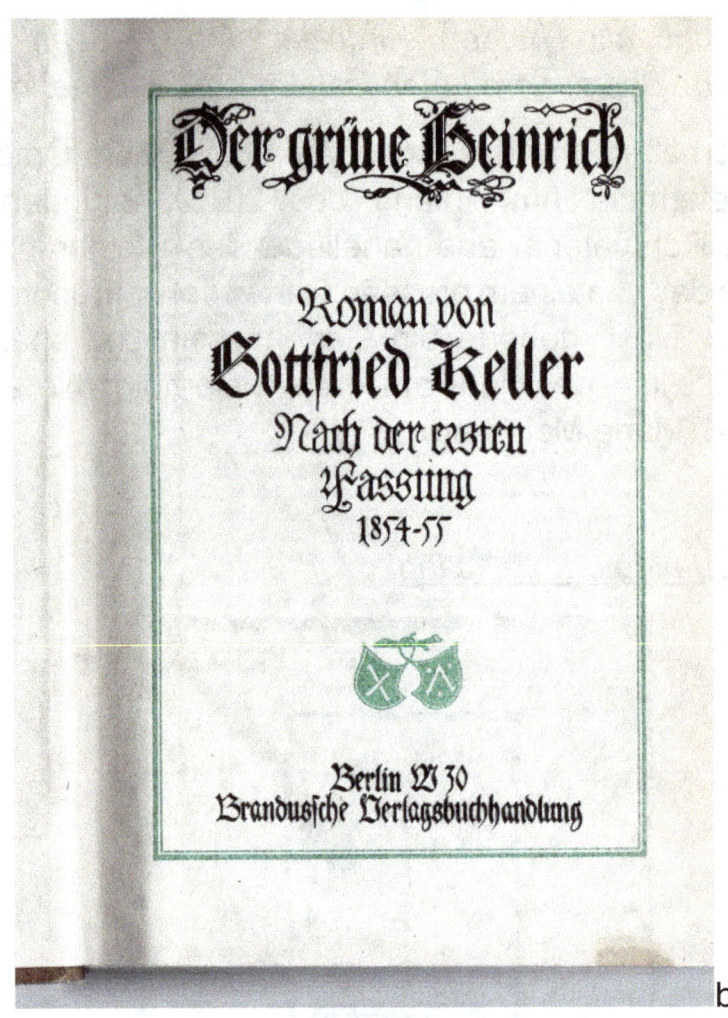

b

Abbildung 11b. Das persönliche Exlibris von Marie Meierhofer-Lang befindet sich im Buch «Der grüne Heinrich» von Gottfried Keller.

Der liebliche Baum (Abb. 11a) scheint ein Rosenbäumchen zu sein, auf einem kleinen Hügel auf dem auch Blumen wachsen. Zur rechten Seite des Hügels befinden sich die Initialen M.M. und die Jahreszahl 1920. Man kann nicht umhin eine gewisse Trauer beim Betrachten dieses Bäumchens auf einem aufgeworfenen Erdhügel zu empfinden: drei Jahre zuvor, im Mai 1917, hatte Marie ihren heissgeliebten kleinen Sohn Robertli Bubeli genannt, 1915 geboren verloren; er ertrank im Gartenbassin [12] [13]

Marie Meierhofer-Lang war ausgesprochen gebildet und belesen: zum Beispiel die Klassiker Friedrich Schiller und Johann Wolfgang Goethe

[12] Hüttenmoser, Marco und Kleiner, Sabine. *Ein Leben im Dienst der Kinder. Marie Meierhofer, 1909-1998.* Hier+Jetzt, Verlag für Kultur und Geschichte, Gmbh Baden, 2009.

[13] Anner, Beatrice Maier. *Die Meierhofers. Biographie einer ungewöhnlichen Familie.* Grin-Verlag München. 2023

gehörten zu ihrer Bibliothek, neben diversen weltgeschichtlichen und kunstgeschichtlichen Werken.

Nun mehr zur Ausgabe des «Der grüne Heinrich» von Gottfried Keller gezeigt in Abbildung 11b: auf der letzten Seite des Buches findet sich folgende Erklärung, welche 1919, ein Jahr nach dem Ende des ersten Weltkriegs, geschrieben worden ist:

«Dieses Buch wurde auf Grund vertraglicher Vereinbarungen mit der I.G. Cottaschen Buchhandlung Nachfolger in Stuttgart und im Einverständnis mit der Verwaltung des Gottfried Kellerschen Nachlasses für die Brandusche Verlagsbuchhandlung, Berlin, in der Spamerschen Buchdruckerei, Leipzig, im Herbst 1919 gedruckt. Es eröffnet eine Bücherserie «Romane der Völker», die im Laufe der Zeit von jedem Volke den ureigensten Roman bringen soll. Der Verlag geht von der Erwägung aus, dass die beispiellose Verhetzung von Volk gegen Volk nicht in dem Masse hätte Wurzel fassen können, wenn man rechtzeitig bestrebt gewesen wäre, sich gegenseitig besser zu begreifen, für Wesen, Eigenart, Denk- und Empfindungsweise des anderen eingehenderes und liebevolleres Verständnis zu suchen. Die Nation spiegelt sich in ihrer Literatur und ihrem Bekenntnis. Es soll neben den «Romanen der Völker» eine Reiher «Die Bibeln (das heisst die Sittenlehre) der Völker» stehen, welche uns die religiöse Gefühlswelt der Rassen entwickelt und uns das Verständnis für deren Handlungen erschliesst. Zuerst wird eine neuer Übertragung des Korans erscheinen, und im unmittelbaren Anschluss daran der Palikanon des Buddha. Talmud und Bibel werden folgen. So hofft der Verlag, indem er die Bücherreihen unter einheitlichem Gedanken, zu einheitlichem Ziel herausgibt, an dem grossen und notwendigem Werk der Wiederannäherung und schliesslich Wiederversöhnung der Völker fördernd mitzuwirken».

Es ist berührend, die Naivität dieser edlen Anstrengung zur Völkerannäherung durch die Brandusche Verlagsbuchhandlung, Berlin, im Jahr 1919 zu sehen, wenn man bedenkt, dass 20 Jahre danach der Völkerhass und dessen zerstörerische Hölle erst recht losgegangen sind. Mit anderen Worten: der Hass des «Anderen», der eine andere Sprache spricht, eine andere Flagge trägt und eine andere Nationalhymne singt, beruht nicht etwa darauf, dass man den «Anderen» nicht genügend auf intellektueller Ebene versteht, sondern ganz im Gegenteil, gerade weil man versteht, dass das andere Volk «anders» ist, wird es zum Todfeind den es auszurotten und durch die eigene Kultur zu ersetzen gilt.

Tochter Marie Meierhofer 1909-1998

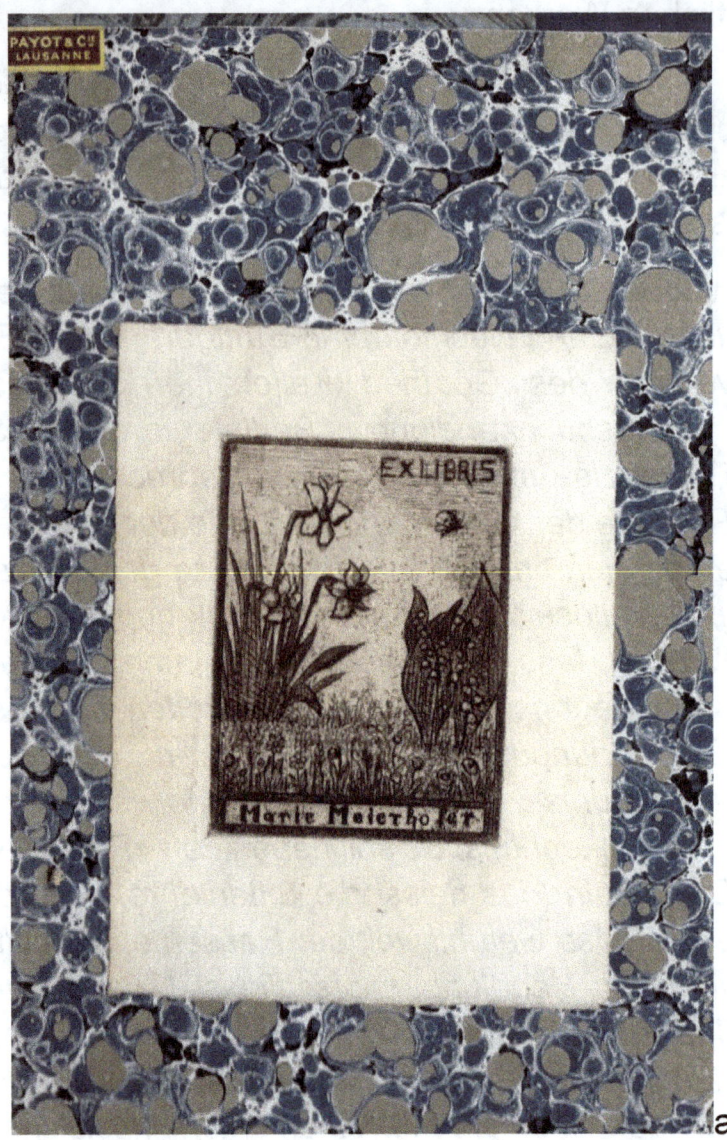

Abbildung 12a. Exlibris de Marie/Maiti in einem Buch gekauft bei Payot Lausanne. Das Bild zeigt links Narzissen, rechts Maiglöckchen, darüber ein Schmetterling.

Dieses Blumenexlibris ist typisch für die Meierhofer Familie, die ausgesprochen naturverbunden war, und die meiste Zeit in dem grossen Garten ihrer Villa «Öpfelbäumli» verbrachte, der nicht nur für Dekoration sorgte, sondern auch einen beträchtlichen Teil der Früchte und Gemüse zur Ernährung der Familie lieferte. Dazu gehörte die Liebe zum jeweiligen Haushund und den Kaninchen [14]

[14] Anner, Beatrice Maier. *Die Meierhofers. Biographie einer ungewöhnlichen Familie.* Grin-Verlag München. 2023

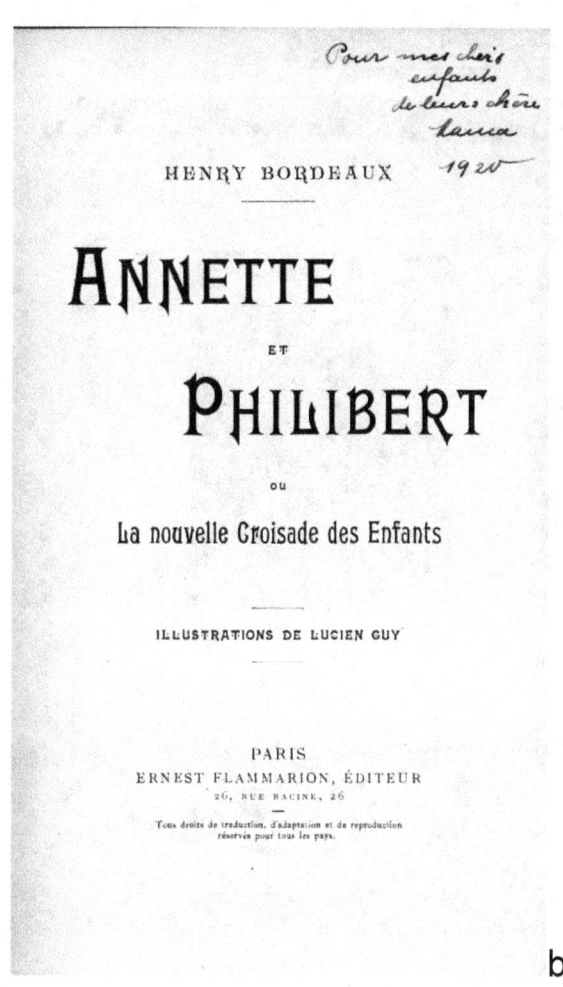

b

Abbildung 12b. Das Exlibris von Marie/Maiti befindet sich in diesem Buch von Henry Bordeaux, das die Mutter ihren drei Töchtern mit folgendem Text *«Pour mes chers enfants de leure chère maman»* gewidmet hat.

Fest steht auch, dass die Malerin und Mutter Marie Meierhofer-Lang besonders verbunden war mit ihrer ältesten Tochter, der später bekannt gewordenen Kinderärztin Dr. med., Dr. phil. hc Marie Meierhofer mit gleichnamigen Institut in Zürich (mmi.ch). [15] So kann man sich kaum vorstellen, wie gross der Schock war, als die 16-jährige Maiti am 25. Juni 1925 den Besuch ihrer Mutter zum Schulabschluss ihres Schuljahrs in der Privatschule Cours St Michel in Paris freudig erwartete und vernahm dass ihre Mutter kurz nach dem Start des Flugzeugs nach Paris auf dem Flugplatz Birsfelden abgestürzt war.

[15] Hüttenmoser, Marco und Kleiner, Sabine. *Ein Leben im Dienst der Kinder. Marie Meierhofer, 1909-1998.* Hier+Jetzt, Verlag für Kultur und Geschichte, Gmbh Baden, 2009.

Tochter Emma Meierhofer 1911-1992

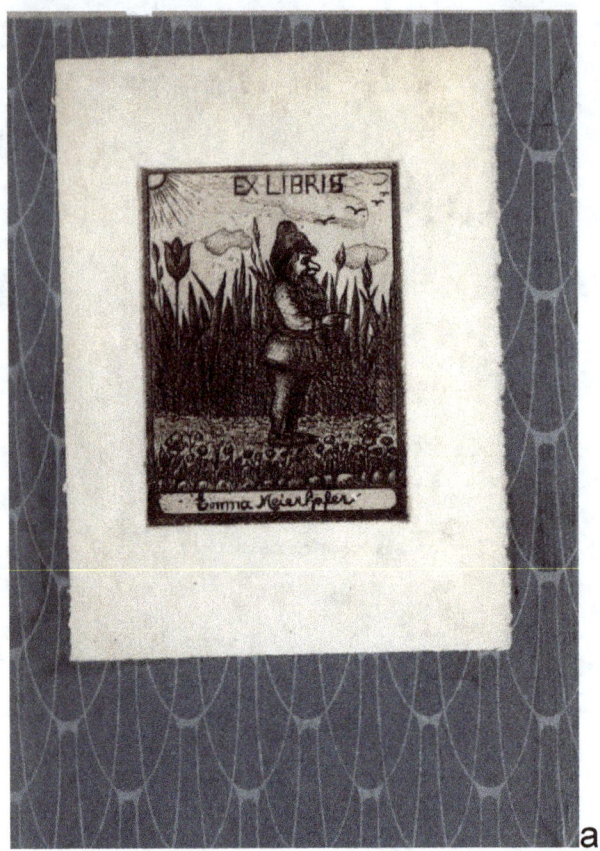

Abbildung 13a. Ein Zwerg steht auf einem Gartenweg und scheint mit dem Finger der rechten Hand auf etwas zu zeigen. Vor ihm hat es ein Beet mit kleinen Blumen das am äusseren Rand mit Steinen begrenzt ist, hinter ihm ein anderes Beet mit hohen Tulpen in der etwa gleichen Grösse wie der Zwerg, rechts oben vier Schwalben im Flug, ein paar Wolken und links oben die Sonne, die in das Bild strahlt.

Abbildung 13b. Ein mysteriöses schweres Objekt, 84 mm x 62 mm x 1.5 mm, mit Papier eingepackt und beschriftet «ExLibris Emma Meierhofer» wurde im kürzlich im Meierhofer Privatarchiv Genf gefunden.

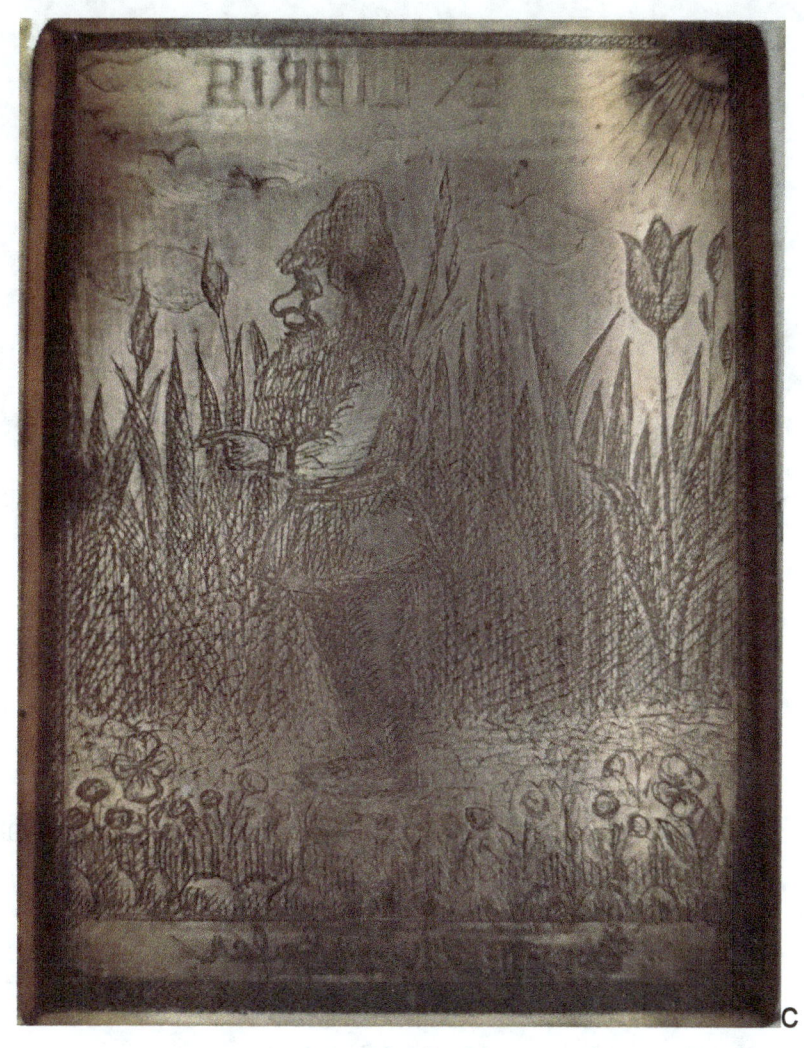

Abbildung 13c. Beim Öffnen des kleinen Pakets (gezeigt in Abbildung 13b) kam eine rotgolden glänzende Kupferplatte ans Licht, welche seitenverkehrt das Emma Meierhofer Exlibris (Abbildung 13a) zeigt.

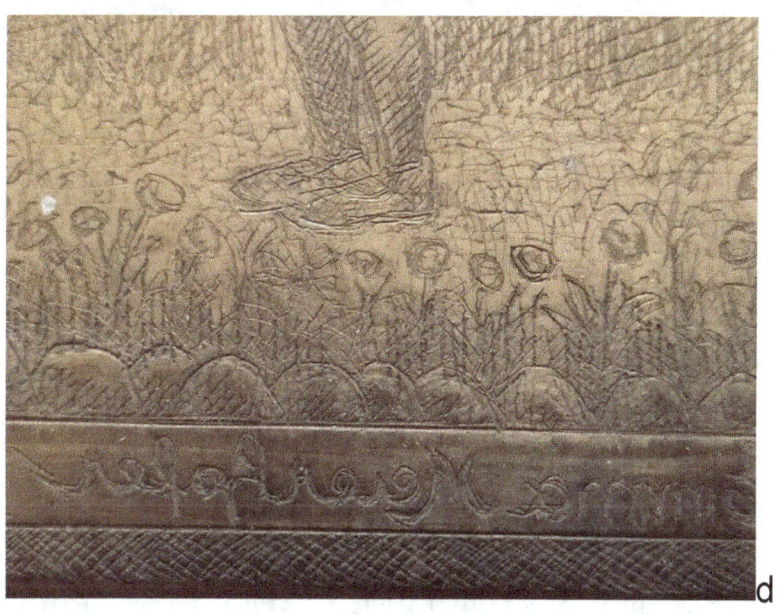

Abbildung 13d. Unterer Teil der Kupferplatte im Detail.

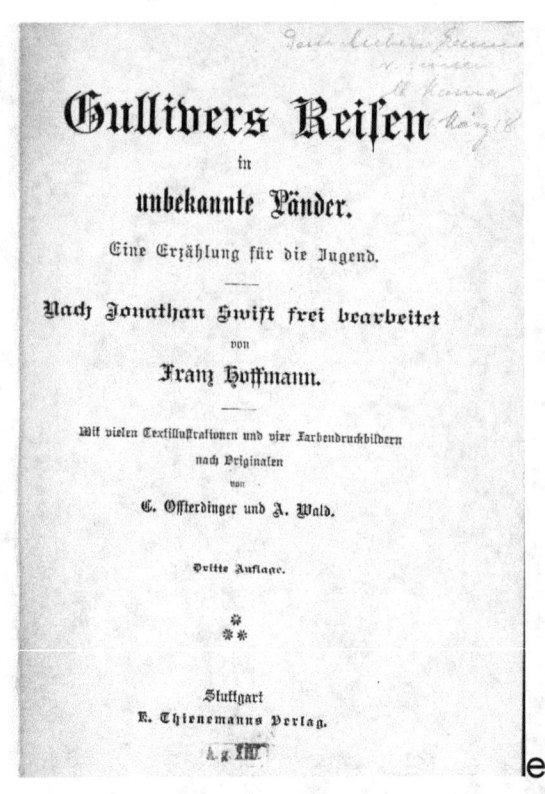

Abbildung 13e. Emmis Exlibris befindet sich in diesem Buch über den Riesen Gulliver und seine Reisen mit der Widmung *«Dem lieben Emmi von seiner lb Mama, 6. März 18»*.

Tochter Albertine/Tineli Meierhofer 1913-1934

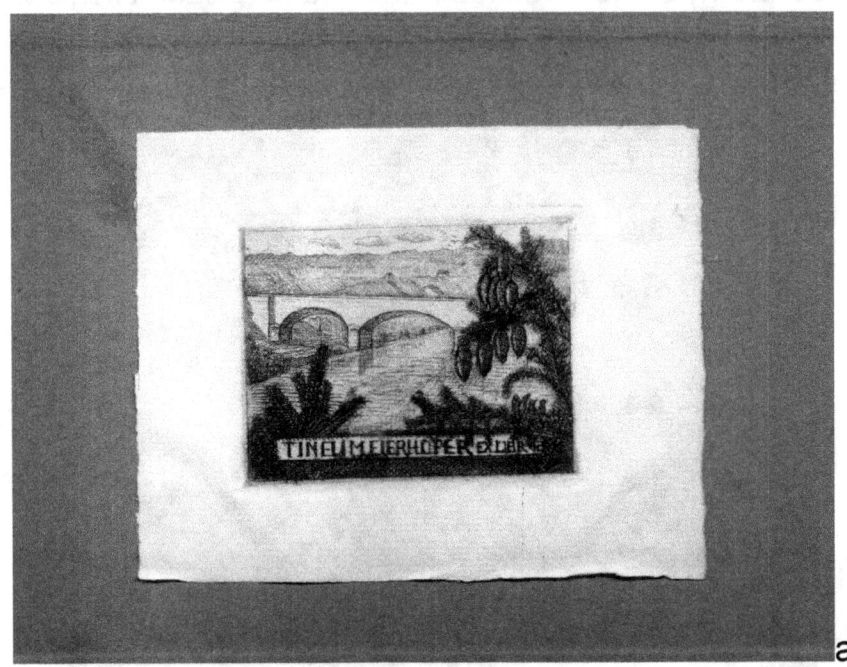

Abbildung 14a. Der Name «TINELI MEIERHOFER» steht inmitten einer Fichte, die auch 4 kleine Vögel beheimatet unter ein paar schönen

Tannenzapfen. Dahinter sieht man eine stattliche, wohlgeformte Brücke die einen breiten, ruhig fliessenden Fluss überquert, vor Hügeln und Bergen mit ein paar vereinzelten Häusern, unter einem leicht bewölkten Himmel mit dem obligaten Zug stilisierter Schwalben. Die Familie Meierhofer wohnt in der Tat beim schweizerischen Wasserschloss, wo die Flüsse Limmat und Reuss enden in der Aaare enden; es ist schwierig, auf Distanz den richtigen Fluss und die dazu passende Brücke zu erraten. Interessant ist die gestrichelte Technik die das Bild beherrscht.

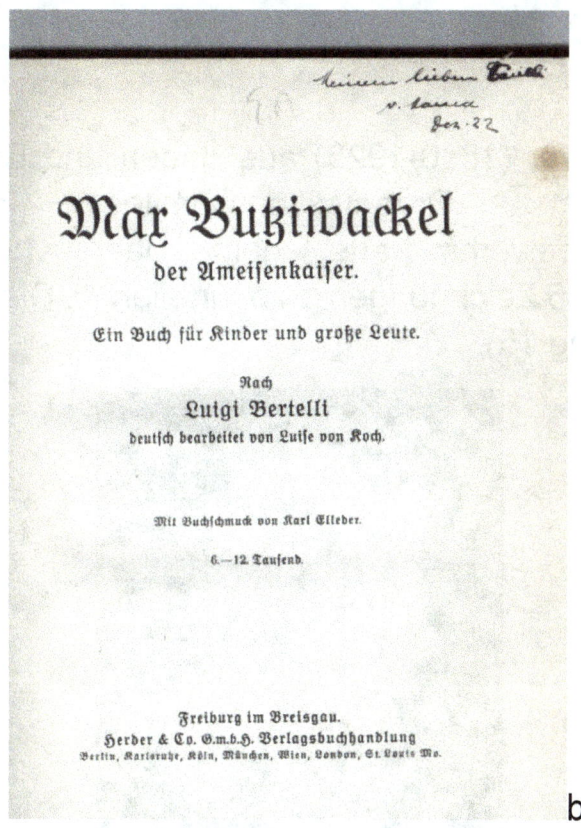

b

14b. In diesem Buch mit der Widmung *«Dem lieben Tineli v. Mama Dez. 22»* befindet sich das TIneli Exlibris. Max Butziwackel wurde auch in der nächsten Generation noch gerne gelesen.

2 SAMMLUNG

Die Exlibris-Sammlung von Marie Meierhofer-Lang wird in diesem Buch zum ersten Mal gezeigt, in alphabetische Reihenfolge in Bezug auf den Nachnamen des Künstlers. Informationen über die Exlibris Hersteller und Empfänger kann teilweise in der online Encyclopedia Wikipedia gefunden werden. Marie hatte jeweils den Namen des Künstlers auf der Rückseite des Exlibris mit einem Bleistift notiert.

Anner, Emil

Der Maler Emil Anner (1870-1925) aus Baden und Brugg figurierte als Kunstkenner im Organisationskomitee der Aargauer Jugendzeichenwettbewerbs aus dem Jahr 1923/24 um die eingegangenen 1060 Zeichnungen zu beurteilen [16]. Die Künstlerin hat ihn porträtiert (Abbildung 15).

Emil Anner, Maler aus Brugg
im Jahre 1906

Nach einer Bleistiftskizze von M. Meierhofer-Lang.

Abbildung 15. Porträt des Aargauer Malers Emil Anner, Bleistiftskizze von Marie Meierhofer-Lang, 1906.

[16] Anner, Beatrice Maier. Vorlieben der Malerin Marie Meierhofer-Lang 1884-1925, in Vorbereitung, 2024

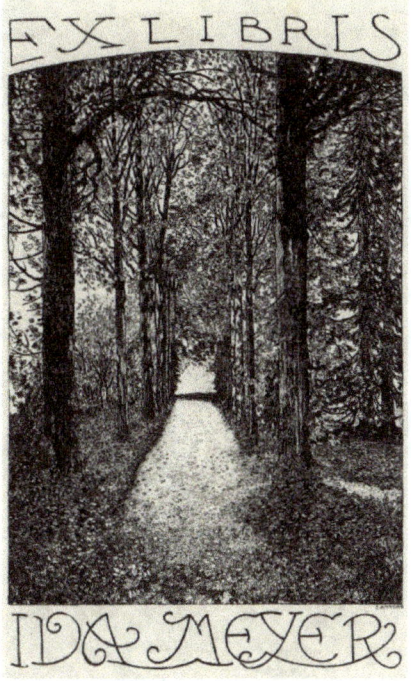

Abbildung 16. Ida Meyer

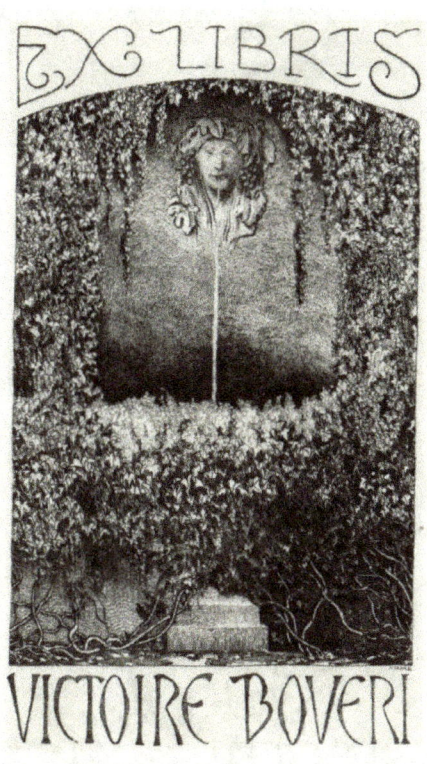

Abbildung 17. Victoire Boveri (wahrscheinlich die Gattin des Industriellen Walter Boveri, Baden)

Balmer

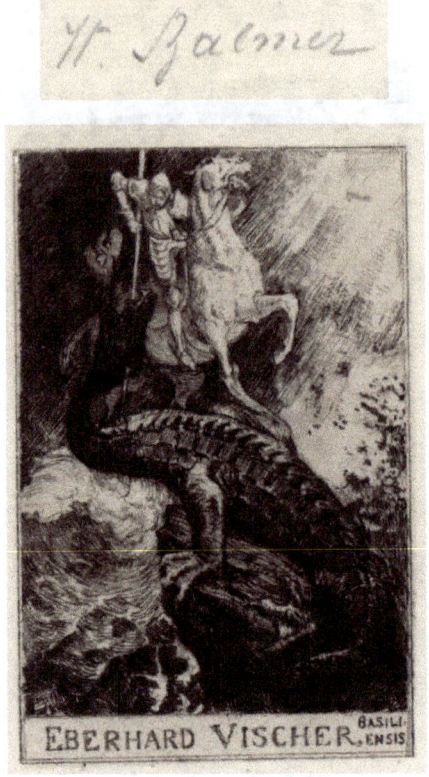

Abbildung 18. Eberhard Vischer, Basiliensis

Blöchlinger, Anton

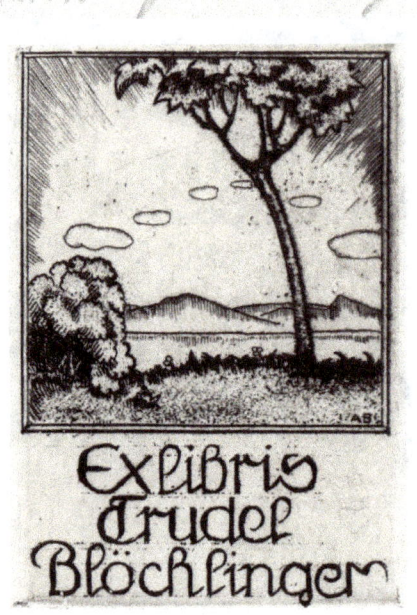

Abbildung 19. Trudel Blöchlinger

Buchmann

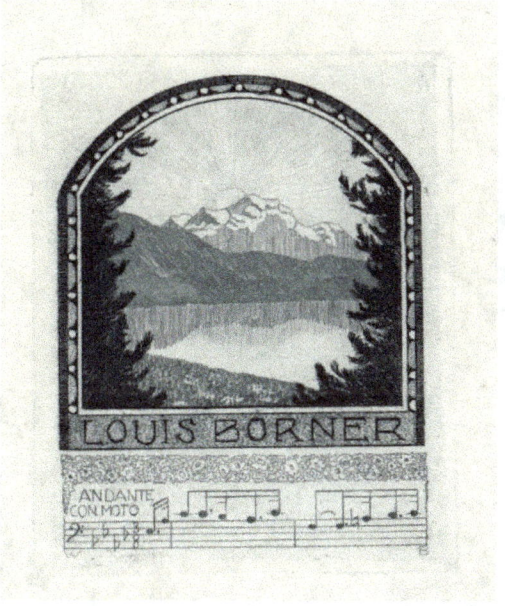

Abbildung 20. Louis Borner

Gilsi F

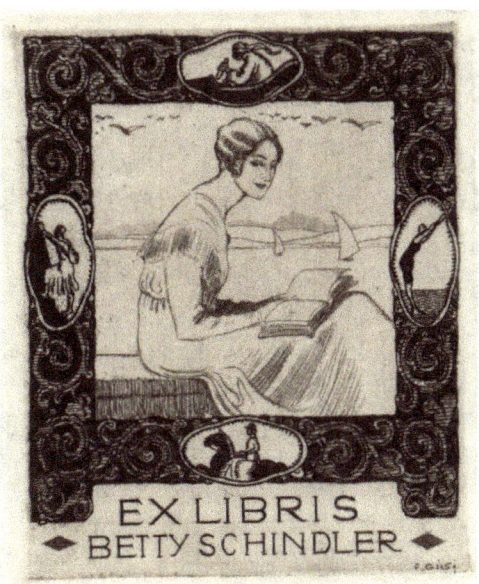

Abbildung 21. Betty Schindler

Hantz, Georges

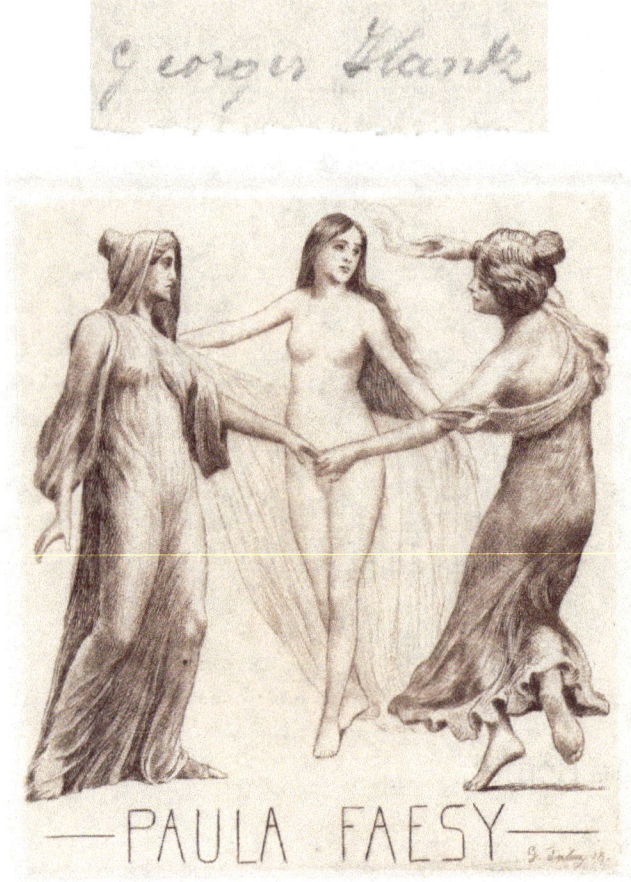

Abbildung 22. Paula Faesy

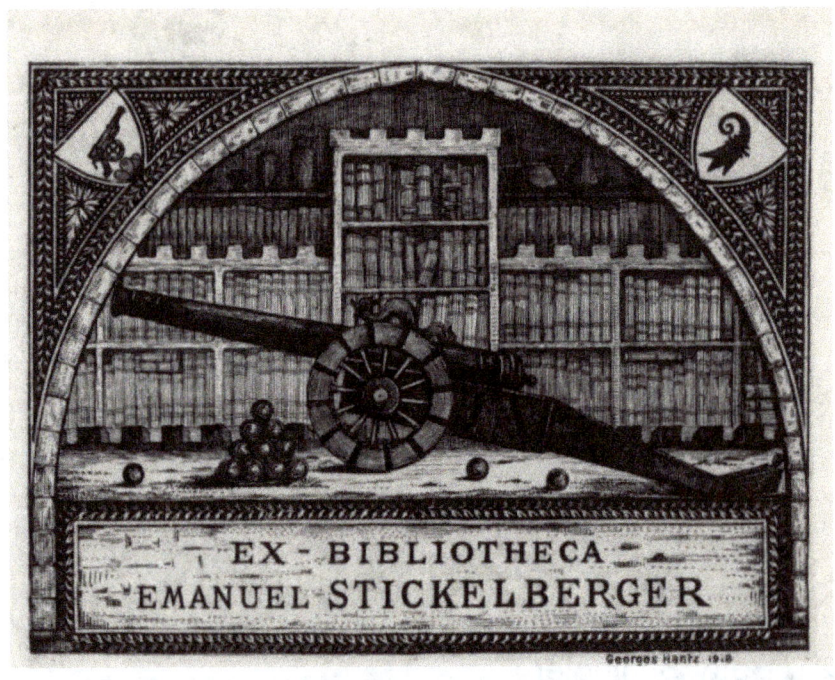

Abbildung 23. Ex Bibliotheca Emanuel Stickelberger

Leemann, Robert

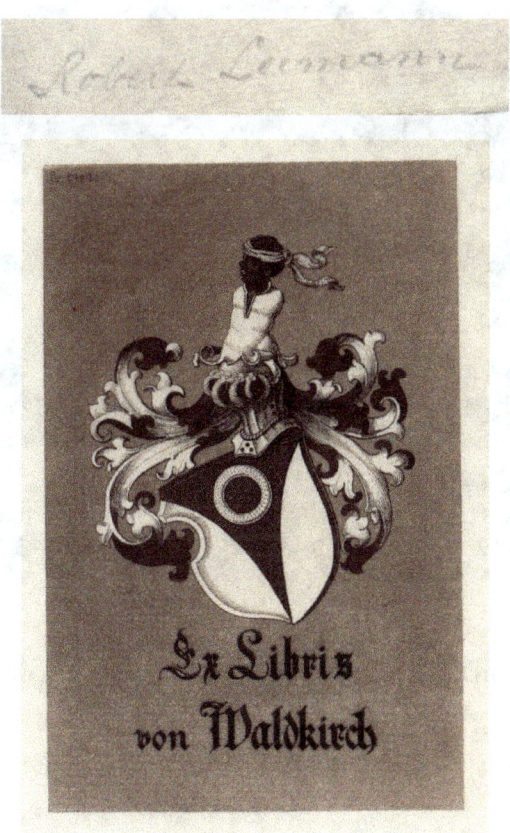

Abbildung 24. Ex Libris von Waldkirch

Mülli, Rudolf

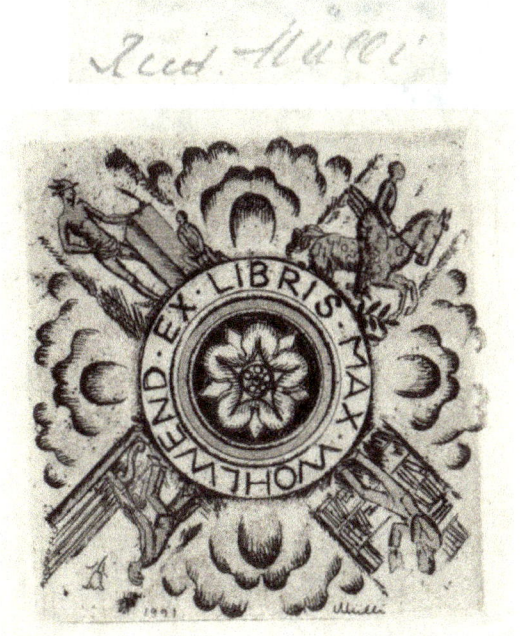

Abbildung 25. Max Wohlwend

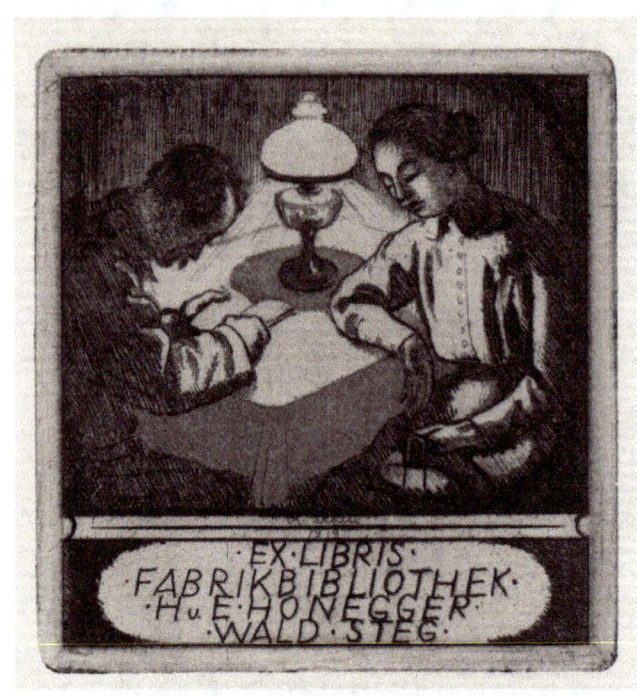

Abbildung 26. Fabrikbibliothek E Honegger Wald Steg

Oechslin, Arnold

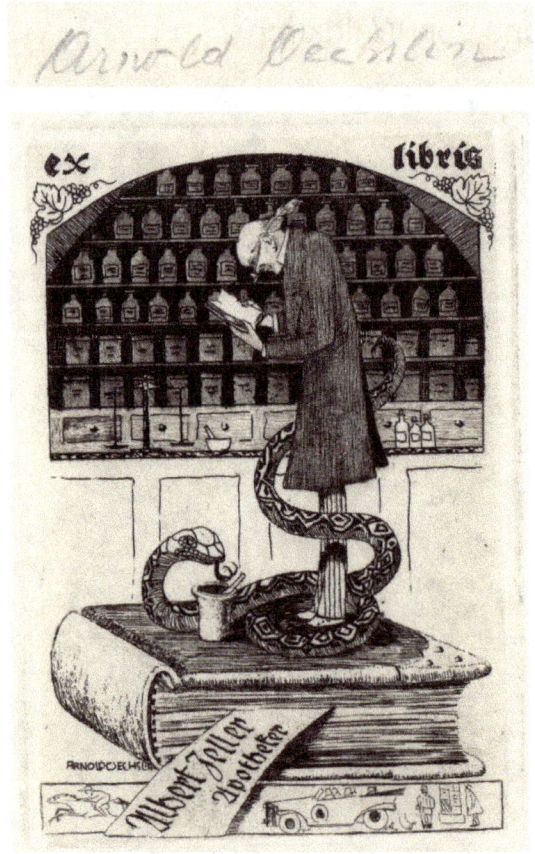

Abbildung 27. Albert Zeller, Apotheker

Rabinovitch, Gregor

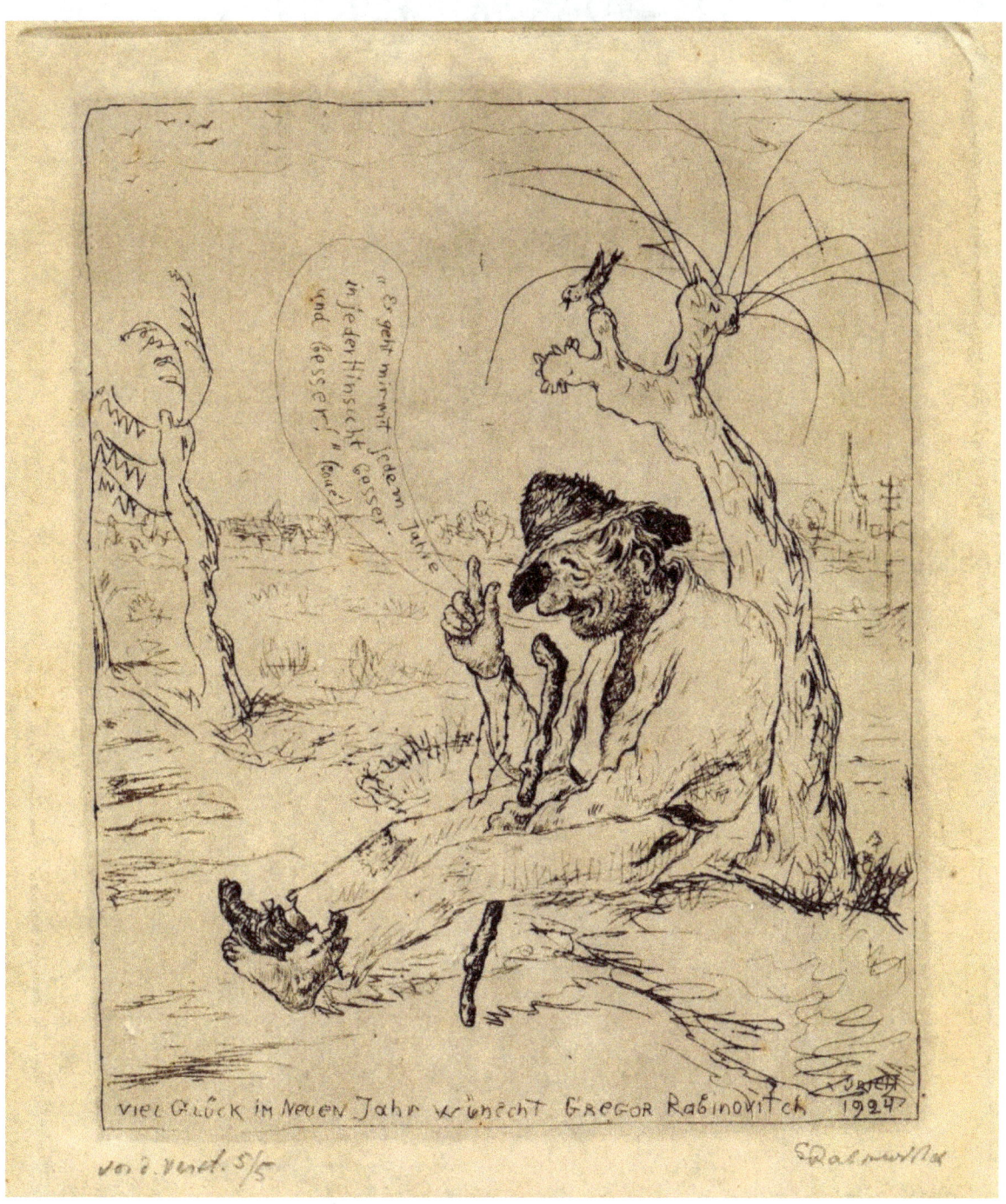

Abbildung 28. Ein Geschenk an die Familie Meierhofer in Turgi zum Neuen Jahr 1924, vom Maler Gregor Rabinovitch aus Baden: *«Viel Glück im Neuen Jahr»*, dazu der lustige Spruch des verlotterten Vagabunden unter dem Baum: *«Es geht mit mit jedem Jahre in jeder Hinsicht besser und besser» (Coué)*.

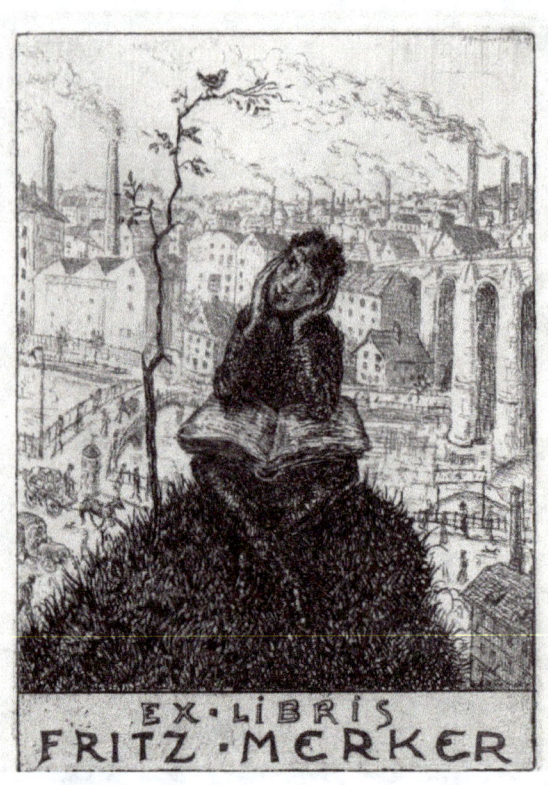

Abbildung 29. Fritz Merker

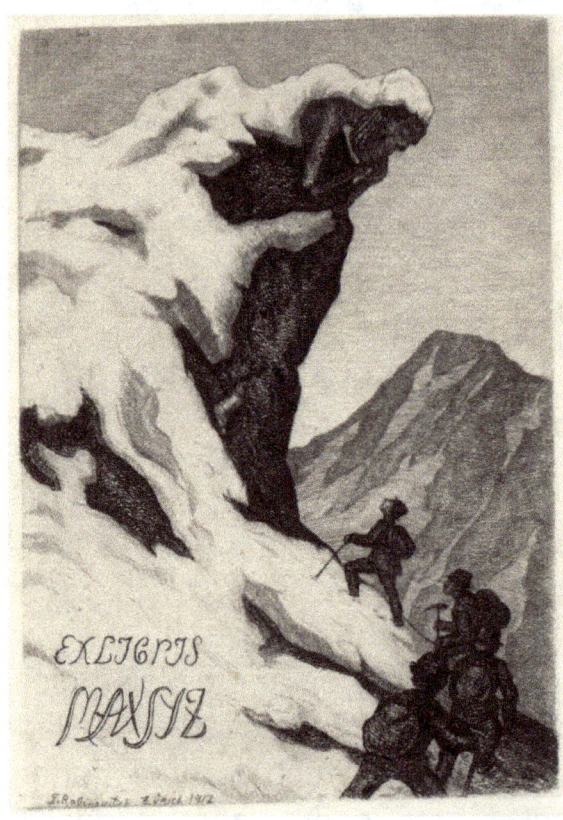

Abbildung 30. Max Syz

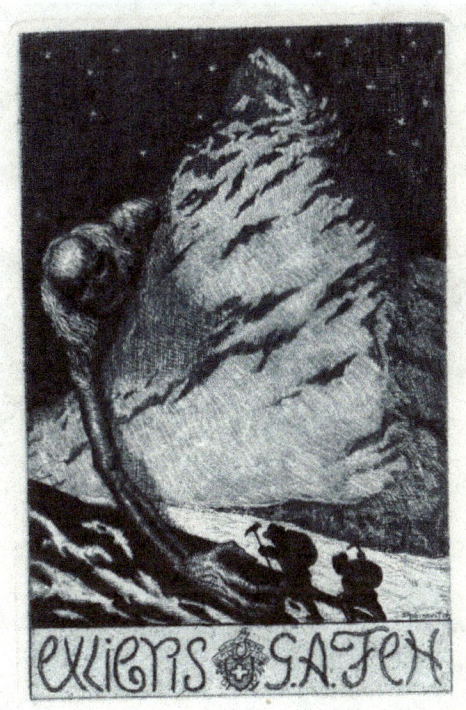

Abbildung 31. G.A. Feh

Rogg, Carl

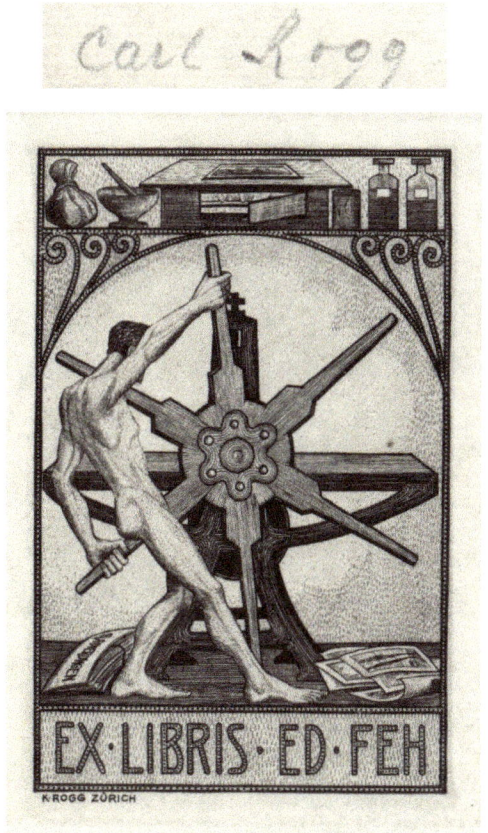

Abbildung 32. Ed Feh

Schmid, Emil

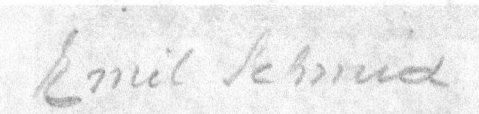
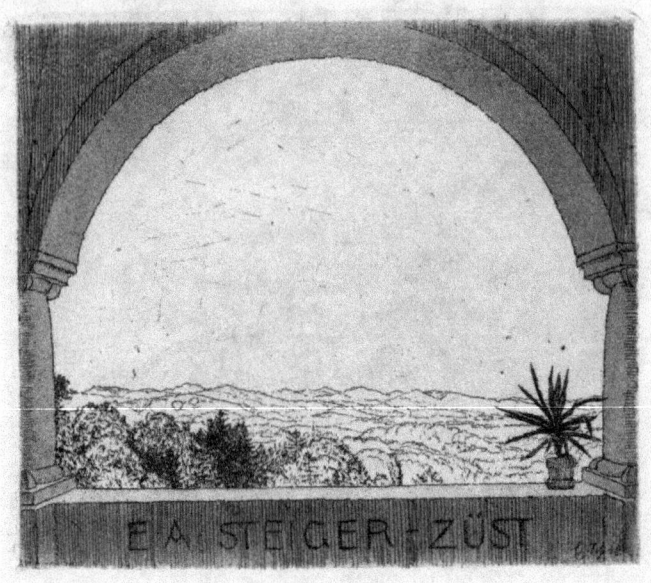

Abbildung 33. E A Steiger-Züst

Soder, Alfred

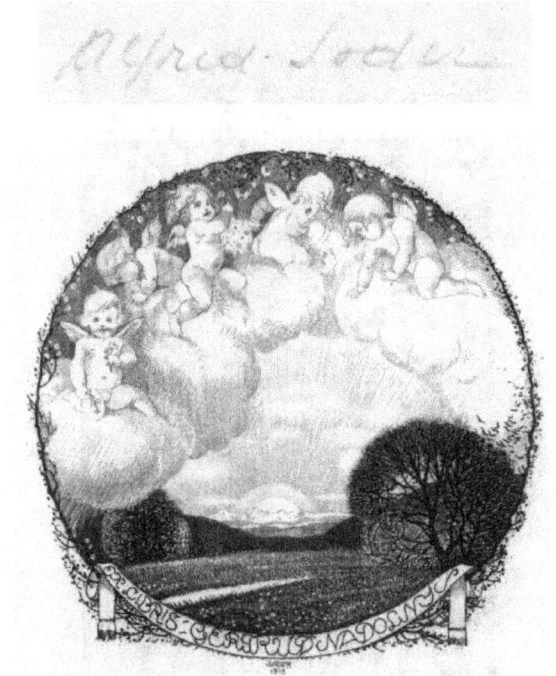

Abbildung 34. Gertrud Nadosi (?)

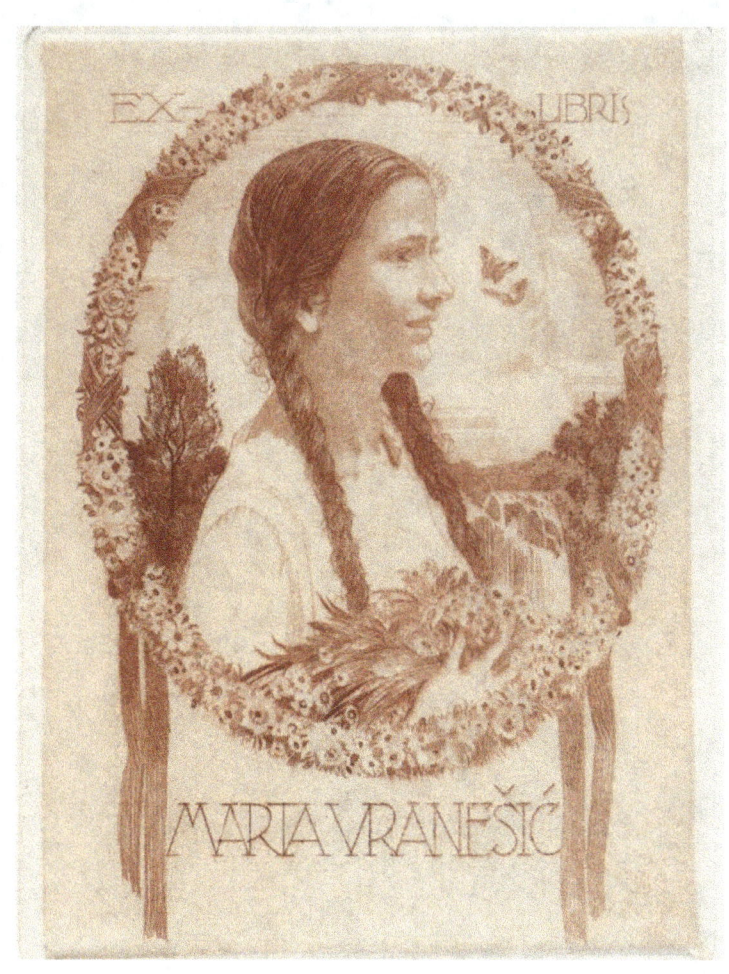

Abbildung 35. Maria Uranesic

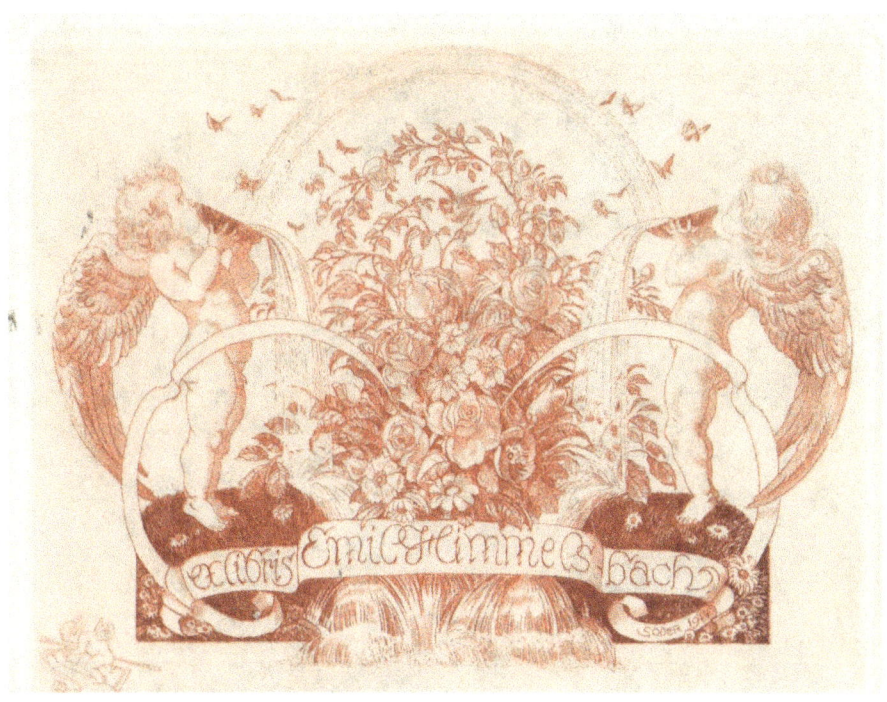

Abbildung 36. Emil Himmelsbach, 1914

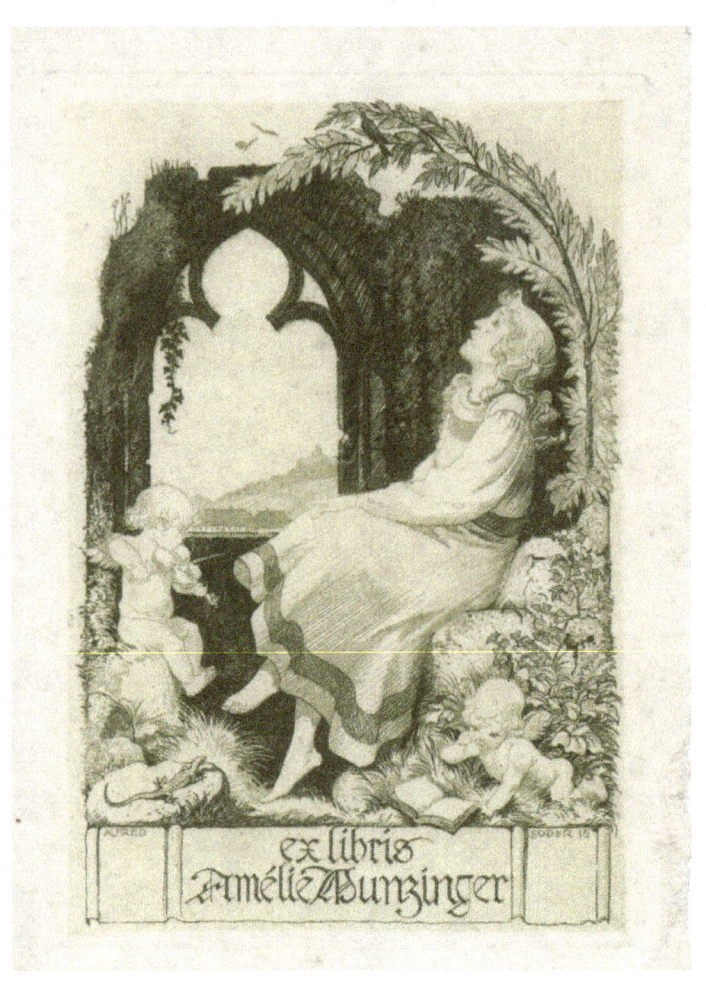

Abbildung 37. Amélie Munzinger

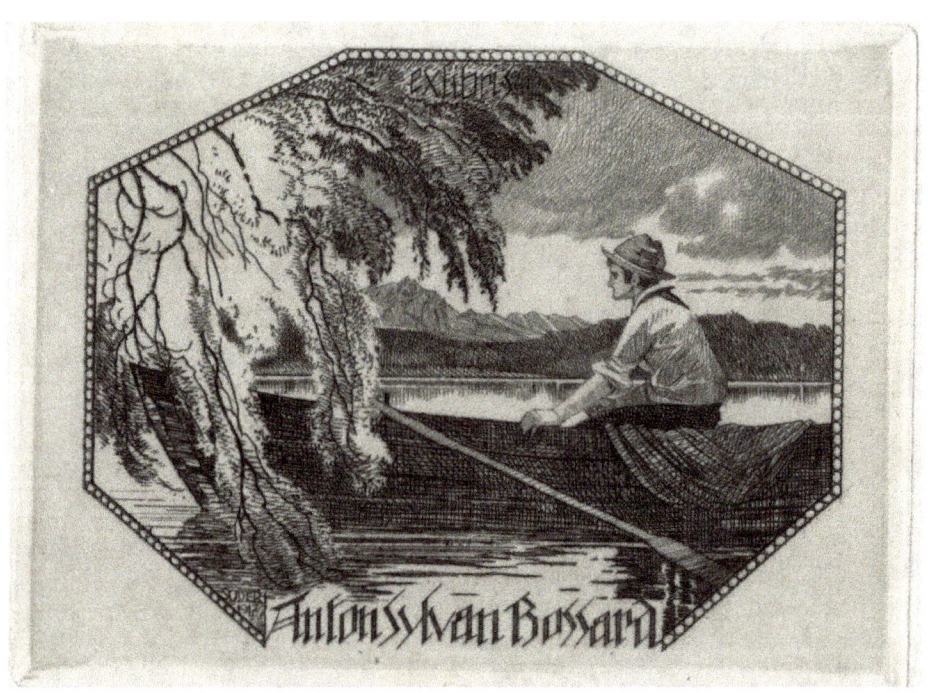

Abbildung 38. Anton Sylvan Bossard

Stzan, CR

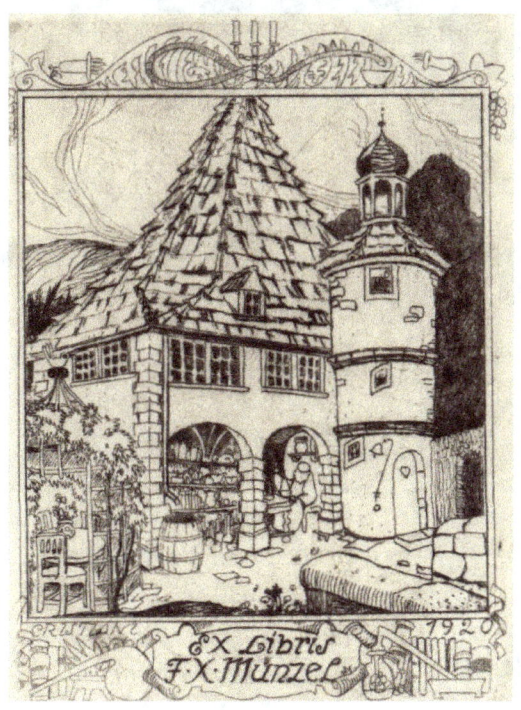

Abbildung 39. FX Münzel

Stockon von, L

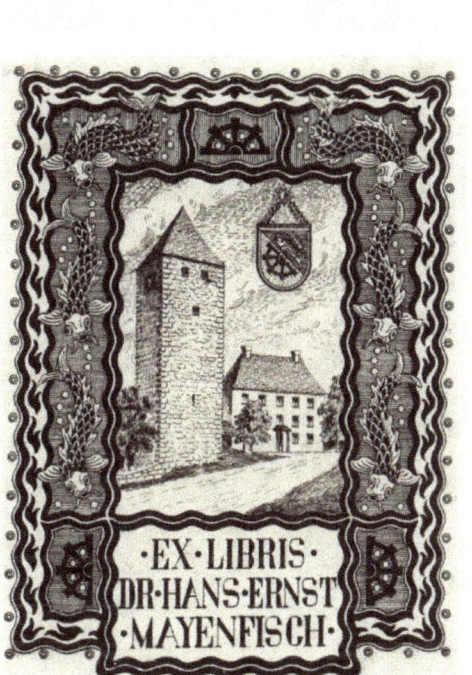

Abbildung 40. Dr Hans Ernst Mayenfisch

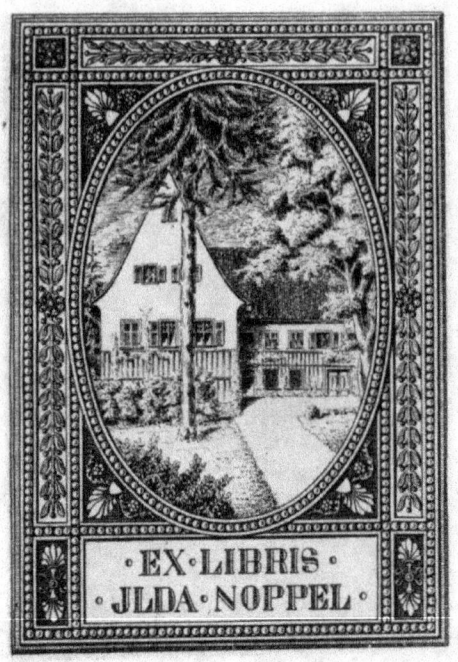

Abbildung 41. Jlda Noppel

Vogeler, H

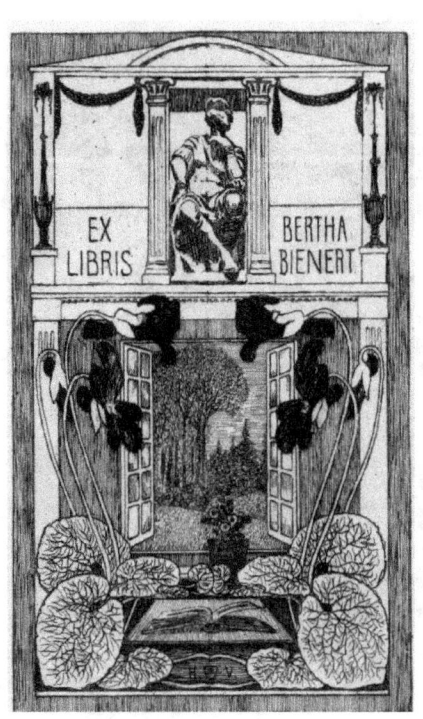

Abbildung 42. Bertha Bienert

NICHT SIGNIERTE EXLIBRIS

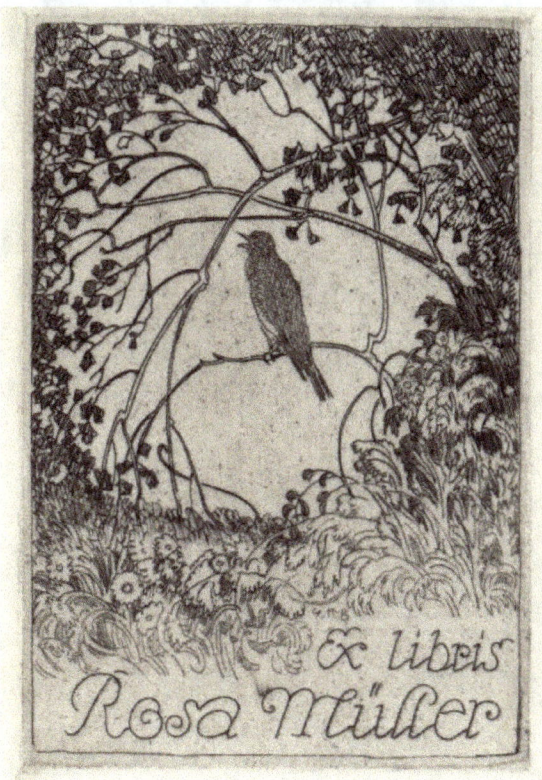

Abbildung 43. Rosa Müller

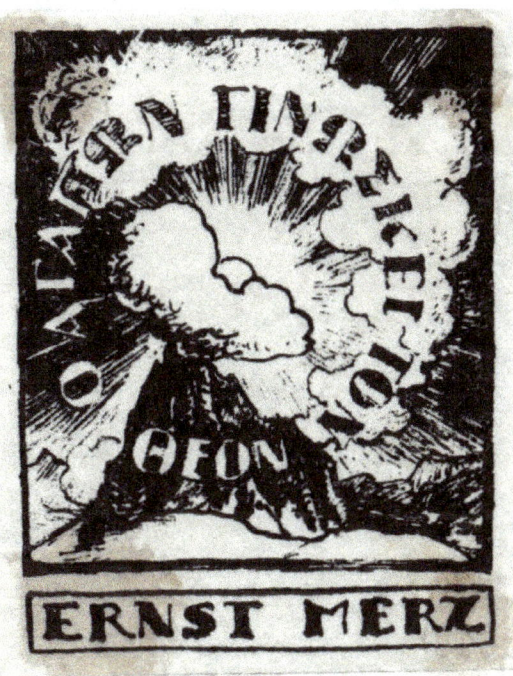

Abbildung 44. Ernst Merz

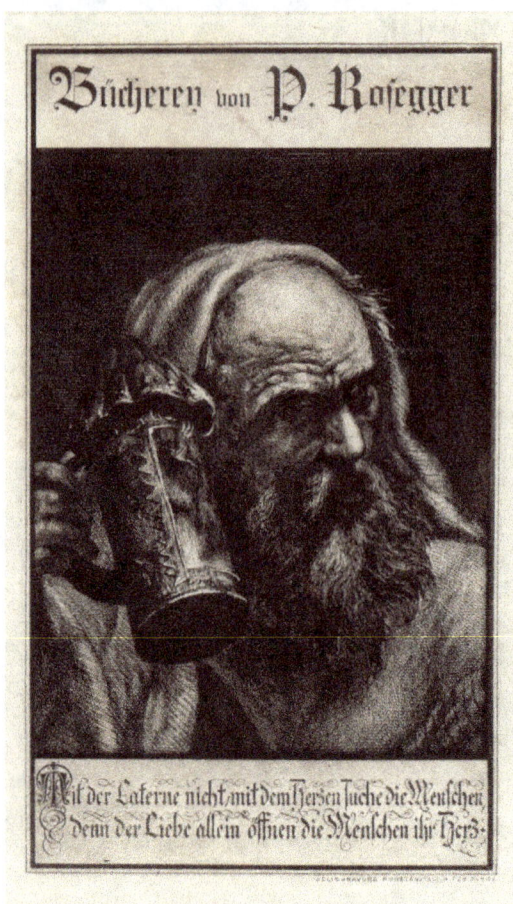

Abbildung 45. P Rosegger « *Mit der Laterne nicht, mit dem Herzen suche die Menschen, denn der Liebe allein öffnen die Menschen ihr Herz* ». (Heliographie, Kunstanstalt, H Feh, Zürich)

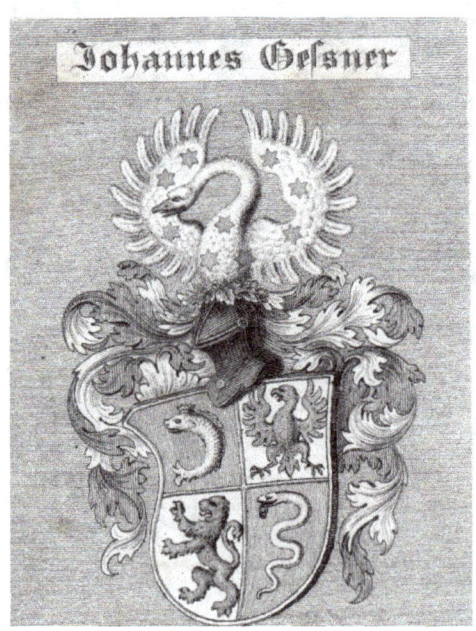

Abbildung 46. Johannes Gessner

NACHWORT

Dank der Tatsache, dass ein Teil der Bibliothek der Familie Meierhofer-Lang aus Turgi sich im Privatarchiv Meierhofer Genf befindet, war es möglich, die Exlibris der Malerin Marie Meierhofer-Lang selbst und deren drei Töchter Marie/Maiti, Emma und Albertine/Tineli ausfindig zu machen und im diesen Buch erstmals zu zeigen. Die Meierhofer Bibliothek zeugt davon, dass es sich um eine äusserst gebildete und lernbegierige Familie handelt, die sowohl Sachbücher als auch Belletristik auf Deutsch und Französisch las. Das ist erstaunlich und unerwartet, da es sich nicht um eine Familie mit akademischen betitelten Eltern handelte.

Marie war eine geborene, leidenschaftliche Malerin, die sich, noch ganz jung, kurz an einer Akademie in München ausbilden konnte, und später ihre Ausbildung an der international bekannten Académie Colarossi und beim Privatlehrer Léon Eduard in Paris vertiefen konnte, als sie bereits Mutter von drei Töchtern war. Dabei muss sie diese interessante und reichhaltige Sammlung von Exlibris zusammengestellt haben; sie stammen von diversen Schweizer Künstlern die teilweise zu Maries Bekanntenkreis gehörten, wie Emil Anner und Gregor Rabinovitch aus dem Aargauischen Baden, Maries Heimatort.

Es sind Erinnerungen an eine vergangene Zeit, an vergessene Traditionen mit bleibendem Wert, und nicht zuletzt ein liebevolles Andenken an die aussergewöhnliche Malerin Marie Meierhofer-Lang.

www.ingramcontent.com/pod-product-compliance
Lightning Source LLC
Chambersburg PA
CBHW081044180526
45158CB00021B/1948